世界名畫家全集　何政廣主編

維拉斯蓋茲Velazquez

藝術家出版社

畫家中的畫家

維拉斯蓋茲
Velazquez

何政廣◉主編

藝術家出版社

目　錄

前言

迪埃哥・德・西爾瓦・維拉斯蓋茲（Diego Rodriguez de Silva Velazquez　1599—1660）是十七世紀西班牙畫派的大師，也是西班牙文藝復興時期傑出畫家。

維拉斯蓋茲一生的藝術創作，可概分為四個時期：塞維亞時代（一1622年）、宮廷畫家（一1630年）、光與色彩時代（一1648年）、成熟與晚年（一1660年）。他生於塞維亞城，一六一三年十三歲時進入巴契哥門下學畫。五年後與巴契哥女兒結婚。此時活躍於塞維亞，描繪自然風俗畫，追求平易近人的富有生活氣息的畫風。一六二二年他到馬德里，一年後由其舅父推荐擔任國王菲利普四世的宮廷畫家。此時他的筆觸傾向勇壯華美，使用低調色彩畫了很多肖像畫。

一六二八年他畫了〈酒神〉，獲得菲利普四世讚美，賞賜他到義大利旅行，一六二九年八月出發，到過熱那亞、威尼斯、羅馬和那波里。一六三一年回到馬德里，從臨摹到自創獨立風格，畫了很多人物畫。義大利之行不但擴大他的視野幅度，也影響他那寫實中帶有浪漫的本質。

一六三四年西班牙征服者史賓諾拉侯爵，請維拉斯蓋茲畫一幅歷史畫〈戰勝布雷達〉，布雷達是荷蘭布拉班特的一個城市，一六二五年要從西班牙國家中獨立出來，西班牙用武力鎮壓這個城市，全城人民不得不投降。維拉斯蓋茲以人道主義觀點描繪這場戰爭的結局，他畫出荷蘭指揮官將象徵布雷達的開城之鑰，交給西班牙征服者斯賓諾拉侯爵。畫面人物一半是勝利者，一半是投降者，運用巧妙構圖，造成人馬眾多氣勢，遠景熄滅的戰火硝煙和晨霧瀰漫，反映出戰爭將平息的氣氛。此時他畫了不少紀念勝利的繪畫。相傳他有一次為菲利普作騎馬肖像畫時，菲利普國王坐在馬背上達三小時之久。這件事使西班牙上下為之驚奇不已，畫家受君王的如此寵愛，可說是前所未有。

一六四八年他隨使節團（為迎接來自奧地利的新女王瑪麗安）到義大利一行，於是他再度到威尼斯、羅馬等地參觀藝術品。直到一六五一年六月才回到馬德里。此行他還為馬德里皇家收藏院購買一批名畫。此時他所畫名作有〈教皇西奧伊諾森十世〉肖像、〈鏡中的維納斯〉及〈瑪格麗特公主〉等，都是品質極高人物肖像畫，正確而有真實感，令人難以臨摹。

晚年維拉斯蓋茲的筆法，趨於簡明直截，對空間遠近法和光與色彩的表現，都達到純熟境界。代表作可舉出〈宮廷侍女〉、〈紡織女〉等。

維拉斯蓋茲生長在十七世紀，被稱為巴洛克的時代。巴洛克美術的特質，自然呈現在他的繪畫中。而他作品中濃厚的寫實主義傳統和高超的藝術技巧，獲得後世高度評價。在光與色彩的表現上，也為印象派所繼承並發揚光大，因此，印象派畫家們尊崇維拉斯蓋茲是「畫家中的畫家」。

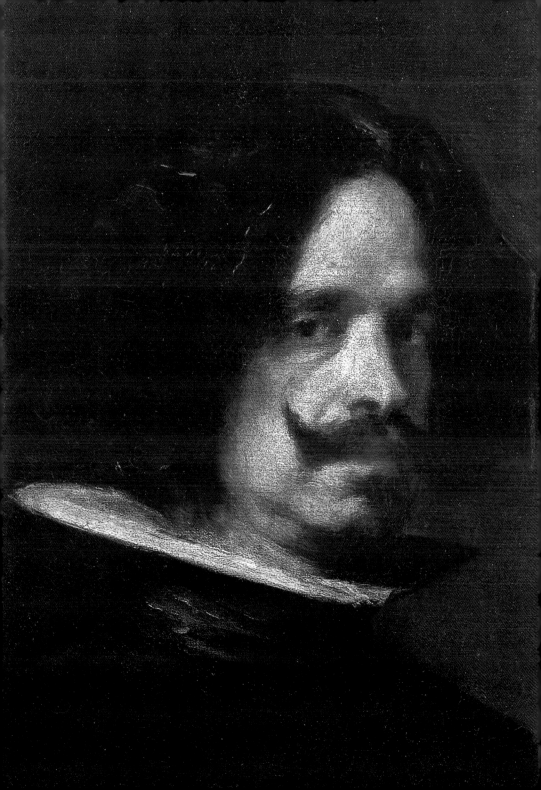

畫家中的畫家
維拉斯蓋茲的生涯與藝術

年少的維拉斯蓋茲（1599～1617）

　　維拉斯蓋茲（Diego de Silva Velazquez 1599-1660）一五九九年六月份出生於塞維亞，該月六日在塞維亞的聖・保羅（San Pable）教堂受聖洗禮。他的父親羅德里格斯（Joan Rodriguez Silva）是葡萄牙人，母親赫羅尼瑪・維拉斯蓋茲（Jeronima Velazquez）則是道地的西班牙塞維亞人；和畢卡索一樣，兩人都取母性，雖然維拉斯蓋茲取母姓的原因，可能是與當時世紀末葡萄牙人住在塞維亞的習俗有關。

　　維拉斯蓋茲在家排行老大，共有六個弟妹，家境中等，生活並不成問題，所以能讓小維拉斯蓋茲專心的從事繪畫工作。在父親的全力支持下，一六〇九年才十歲左右的維拉斯蓋茲就到老艾雷拉（Francisco de Herrera el viejo 1576-1656）畫室學習。這位老師嚴厲又沒耐心，致使小維拉斯蓋茲很快的就「跳槽」到另一位畫家的身邊（時間依記載爲一六一〇年十一月一日），開始和他未來的岳父，法蘭西斯哥・巴契哥（Francisco Pacheco

自畫像（前頁圖）

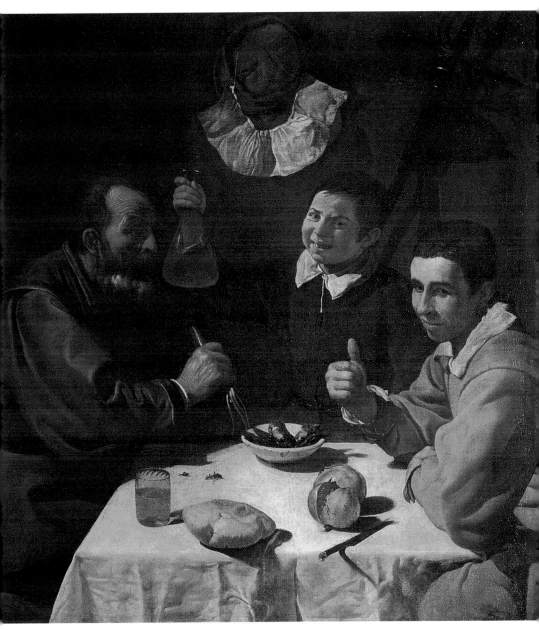

桌邊的三男子　1618 年　油彩、畫布　108.5 × 102cm　聖彼得堡宮廷藝術博物館藏

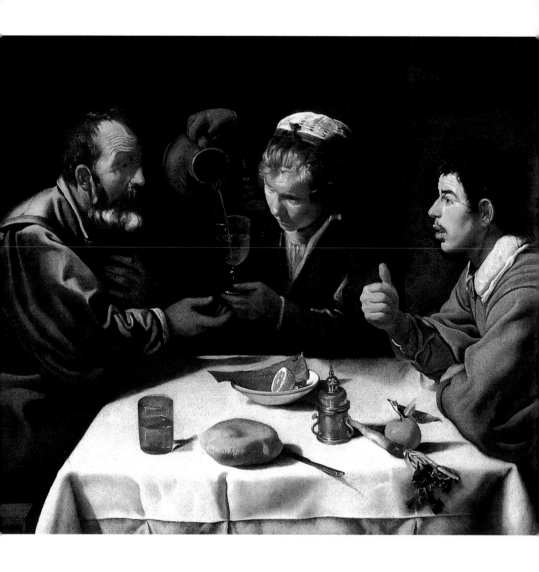

1564-1644）學畫。因為畫家巴契哥教得很好，一六一一年九月二
十七日維拉斯蓋茲的父親與巴契哥依當時的習俗簽下「教學合
同」：一個長達六年的繪畫藝術教學契約，至此，注定了小維拉
斯蓋茲一生的繪畫之路。

　　巴契哥是一位平庸的畫家，但是非常細心與博學。由他的書
《繪畫的藝術》中可得證明。他的家，也是畫室，經常是塞維亞

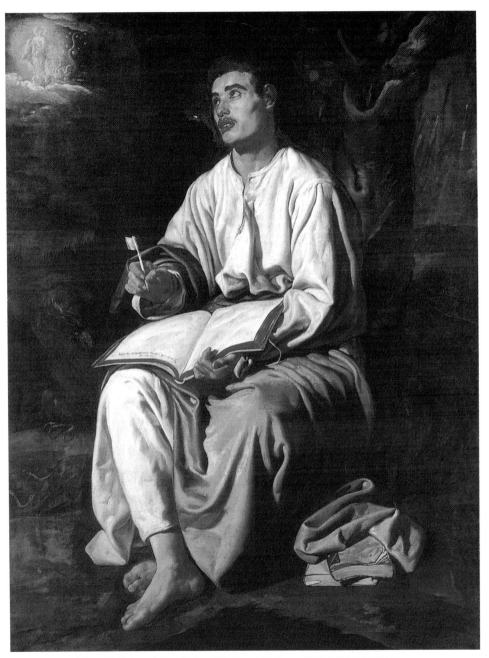

聖約翰在派特摩斯　1619 年　油彩、畫布　135.5 × 102.2cm　英國倫敦國家畫廊藏

圍桌的農夫　1618-9 年　油彩、畫布　96 × 112cm　布達佩斯美術館藏（左頁圖）

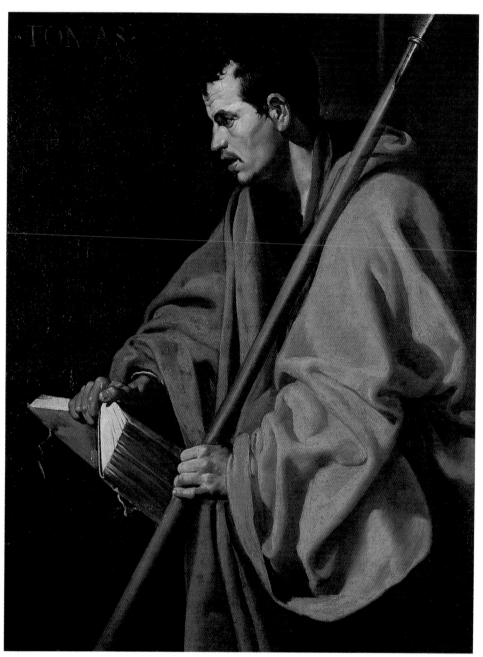

聖湯姆士　1618-20 年　油彩、畫布　95 × 73cm　法國奧爾良美術館藏

14

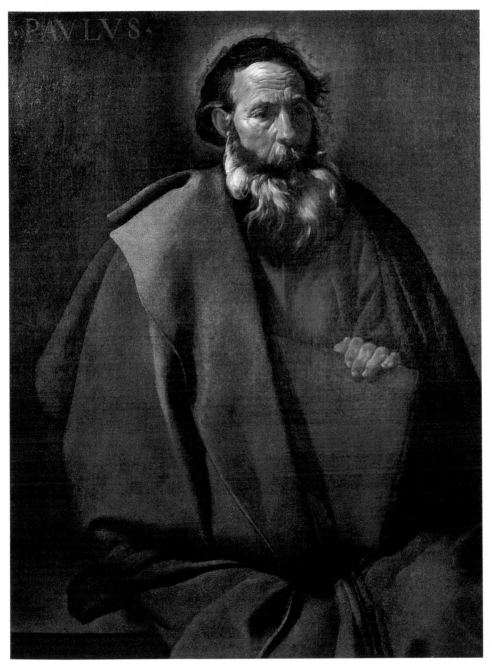

聖保羅　1619-20 年　油彩、畫布　99 × 78cm　西班牙巴塞隆納國家美術館藏

聖保羅　1619-20 年　油彩、畫布　38 × 29cm　馬德里普拉多美術館藏

愛瑪烏斯的晚餐　1620 年　油彩、畫布　123 × 132.5cm　紐約大都會美術館藏（右頁圖）

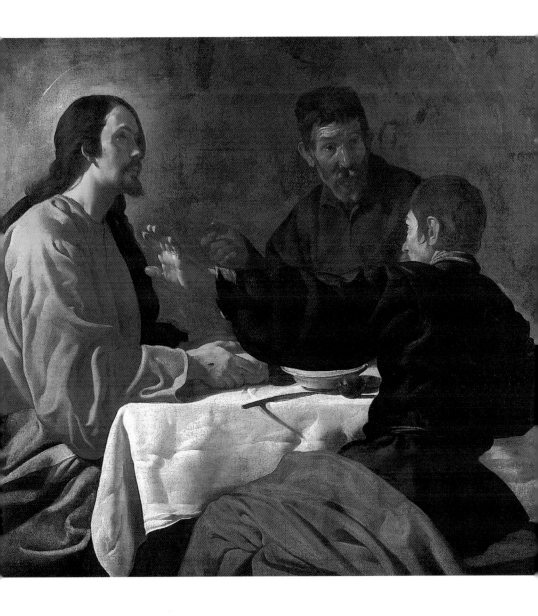

學者聚會的地方；不僅是當時畫家經常去聚會、研討的地方，甚
至包括詩人或文學家也愛去那裏嚼舌根。我們可以想像得到，當
時的小維拉斯蓋茲在此環境下，耳濡目染，學習到的當然是最好
的：一些當時熱門的畫題或話題；例如：如何表達繪畫詩意的境

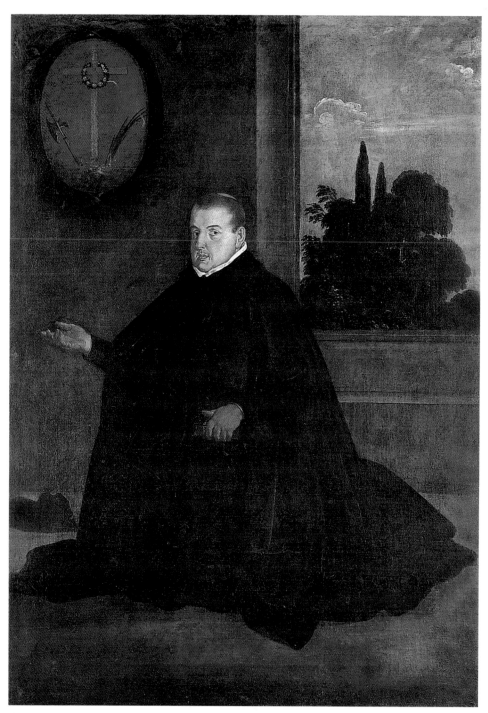

唐・克里斯多・索瑞・提・瑞伯拉　1620 年　油彩、畫布　207 × 148cm　西班牙塞維利亞美術館藏

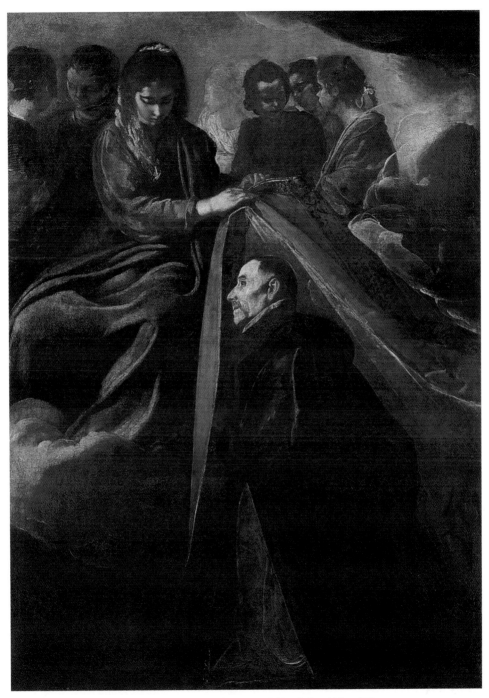

聖依爾方索從瑪麗亞手中接受彌撒的禮服　1620？年　油彩、畫布　166×120cm
西班牙塞維利亞美術館藏

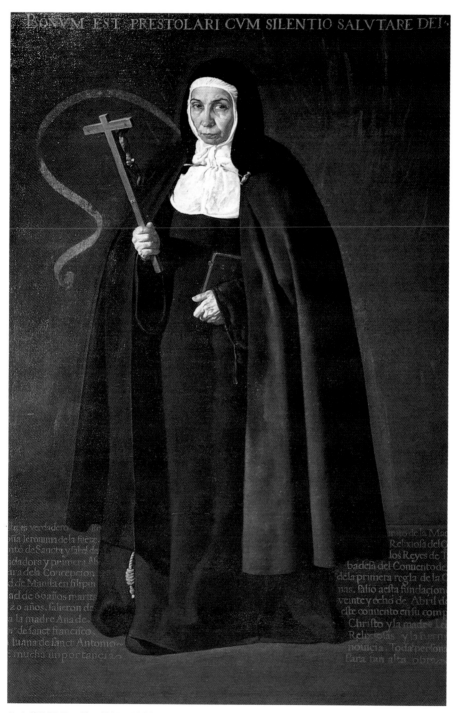

修女荷洛妮瑪・拉・芬提　1620 年　油彩、畫布　160 × 110cm　馬德里普拉多美術館藏

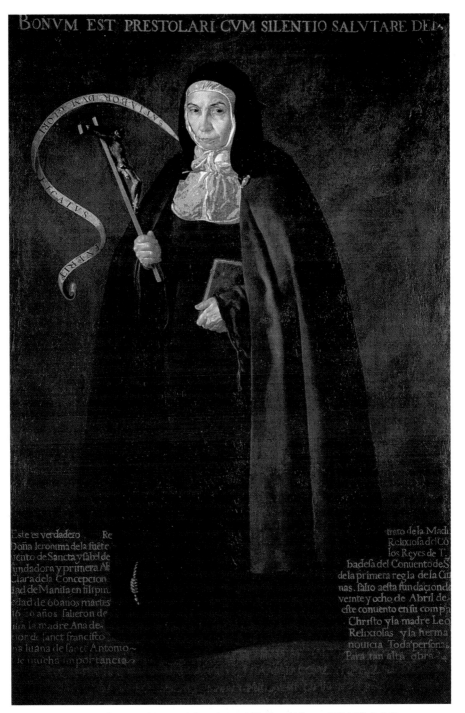

修女荷洛妮瑪・拉・芬提　1620 年　油彩、畫布　162.5 × 105cm　馬德里私人收藏

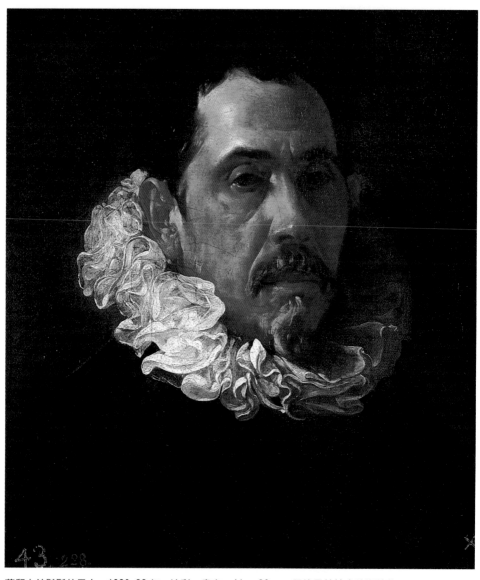

蓄留山羊鬍鬚的男人　1620-22 年　油彩、畫布　41×36cm　馬德里普拉多美術館藏

界？如何將繪畫藝術提升？如何表現畫面中的等級？如何表現光
亮的表面：如水、鏡子等？這些小觀念，往後都一一烙印到維拉
斯蓋茲的畫作上。同時，小維拉斯蓋茲肯定也聽過老師巴契哥講

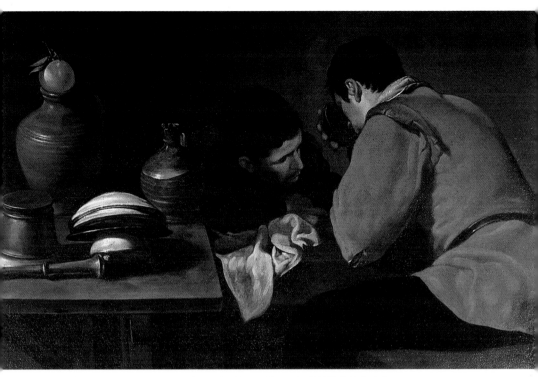

桌邊的兩位男子　1622年　油彩、畫布　65.3×104cm　英國倫敦國家畫廊藏

授一些仿古雕塑作品或一些大師；如米開朗基羅或拉斐爾的繪畫
技巧、觀念，所以獲益良多。如此，一六一五年開始摸索出自己
的繪畫之路，不太需要巴契哥的指導，但一直到合同期滿為止，
維拉斯蓋茲仍留在巴契哥畫室學習。一六一七年合同期滿，他想
申請參加「畫家證書」考試，以繪畫為生。當時要走專業之路
的人都必須通過考試，才能成為正式的畫家──一六一七年三月
十四日考官剛好是他的老師巴契哥及老師的好友烏塞達（Juan de
Uceda）──毫無疑問地！當然過關。

　　當維拉斯蓋茲通過考試，拿到證書，即加入藝術家協會
（San Lucas）。這個入會的動作，象徵著畫家從此可以開畫室、

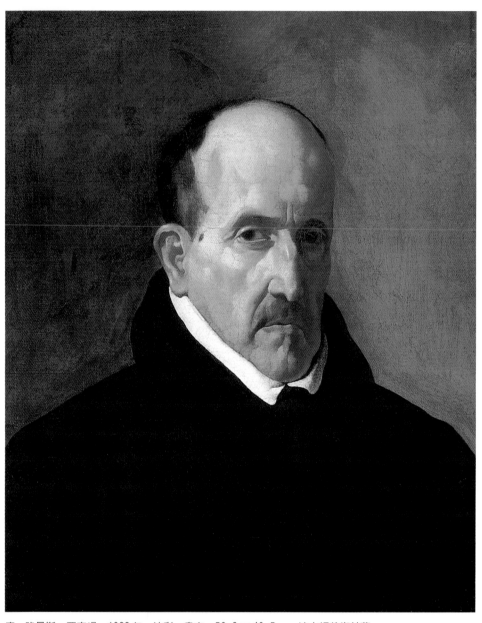

唐・路易斯・亞克堤　1622年　油彩、畫布　50.3×40.5cm　波士頓美術館藏

牧師　1622-3年　油彩、畫布　66.5×51cm　馬德里私人收藏（右頁圖）

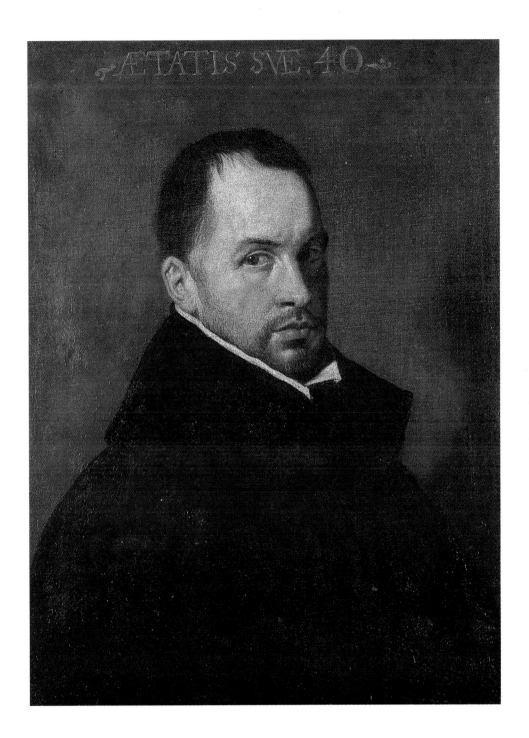

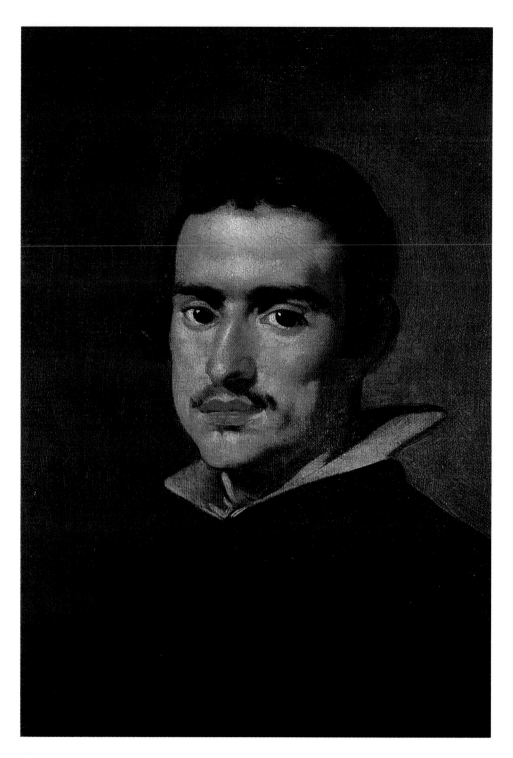

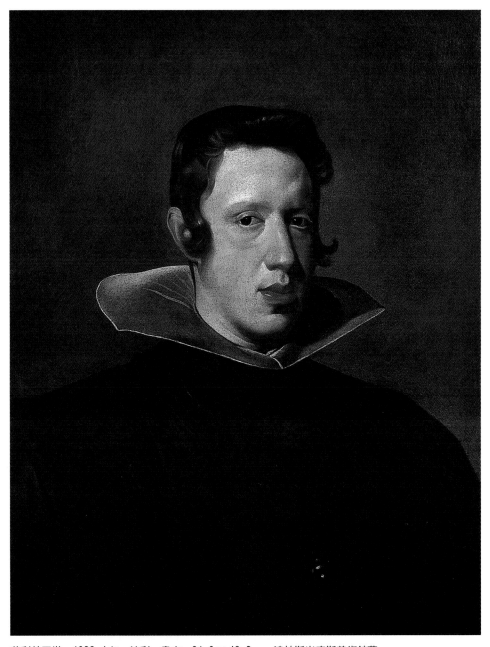

菲利普四世　1623-4 年　油彩、畫布　61.6 × 48.2cm　達拉斯米度斯美術館藏

年輕男子（自畫像？）　1623 年　油彩、畫布　56 × 39cm　馬德里普拉多美術館藏（左頁圖）

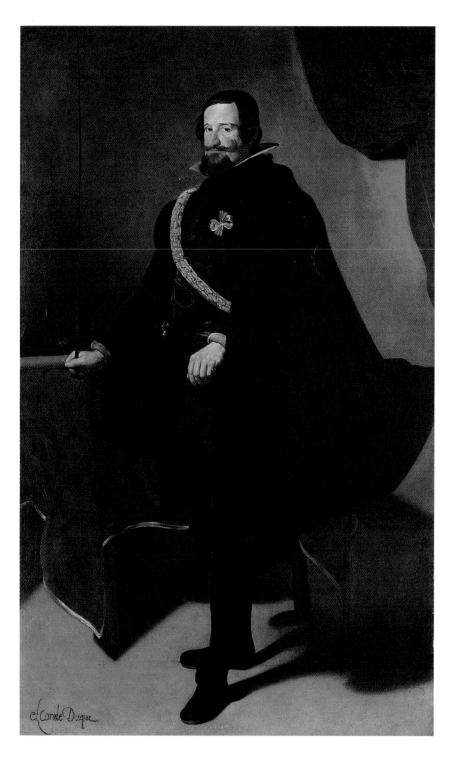

奧利瓦塞公爵（局部）
這幅作品是「維雷斯－費沙」典藏的〈奧利瓦塞〉
肖像，和左頁作品中的奧利瓦塞，相異
處在於：胸前的十字紋；這幅作品裡
的奧利瓦塞看起來比較端莊、顯赫
與貴氣。

奧利瓦塞公爵　1625-6 年油彩、
畫布　216 × 129cm
紐約美國西班牙協會藏（左頁圖）

教學生以及到各教堂作畫的資格。如此，維拉斯蓋茲開始了他的
專業之路。

　　一六一八年四月維拉斯蓋茲和他小三歲的胡安娜・巴契哥
（Juana Pacheco，老師的女兒）結婚。巴契哥當然非常高興答應
這件婚事，因為他知道這個女婿忠厚老實、才德兼備，所以就在
他的祝福之下舉行婚禮並大肆慶祝。一六一九年大女兒法蘭西斯
卡（Francisca）出生，其後，一六二一年一月又生了小女兒，但
不幸夭折了，唯留法蘭西斯卡存活。

　　在塞維亞居住的這段時間，維拉斯蓋茲大約製作了二十多幅
作品；我們可以從這些早期的作品中，看到畫家在當時的繪畫理

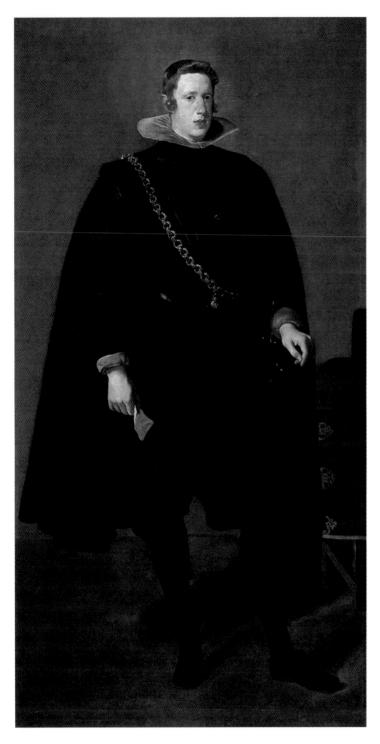

菲利普四世　1624 年
油彩、畫布　200×
103cm　紐約大都會美
術館藏

婦女的肖像　1625年油彩、畫布　32 × 24cm　1980年後藏處不詳

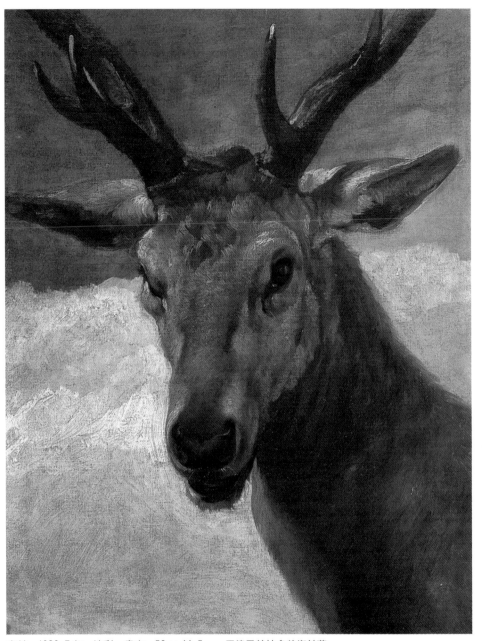

鹿首　1626-7 年　油彩、畫布　58 × 44.5cm　馬德里普拉多美術館藏

菲利普四世　1626-8 年
油彩、畫布
201×102cm
馬德里普拉多美術館藏

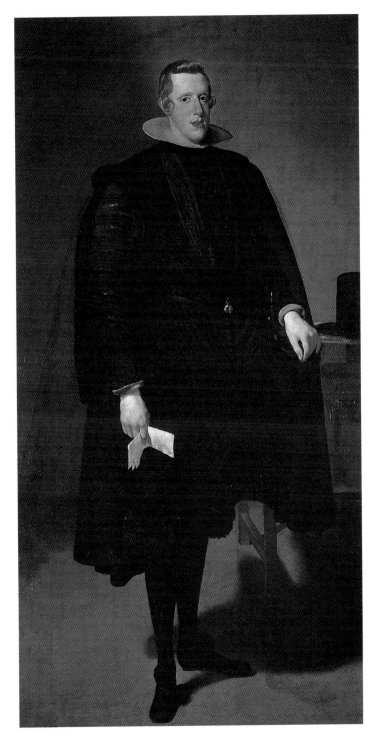

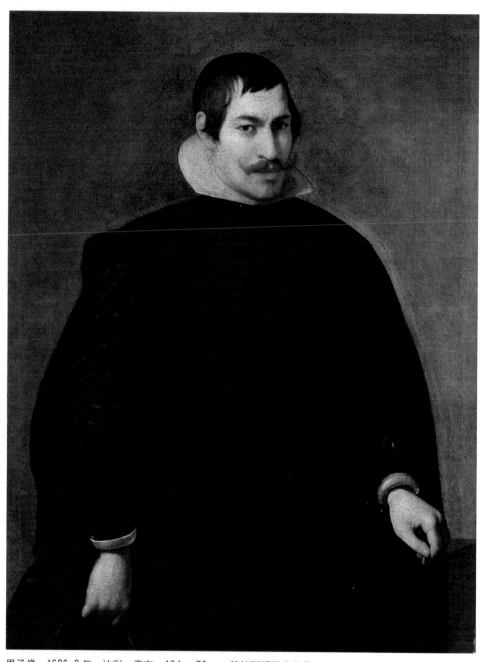

男子像　1626-8 年　油彩、畫布　104 × 79cm　普林斯頓私人收藏

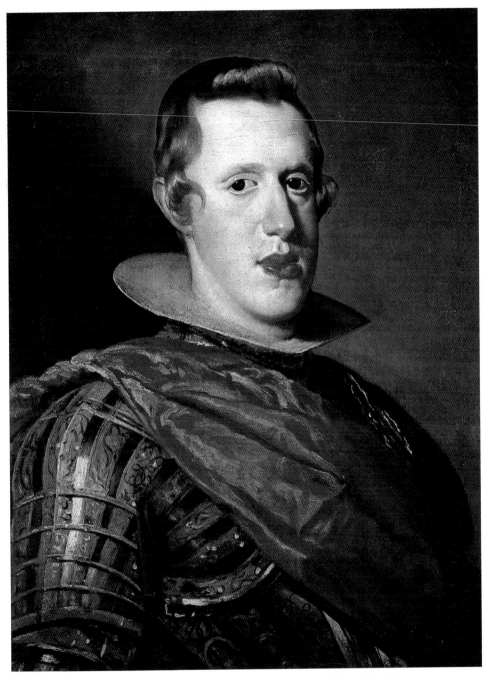

著盔甲的菲利普四世　1628 年　油彩、畫布　57 × 44.5cm　馬德里普拉多美術館藏

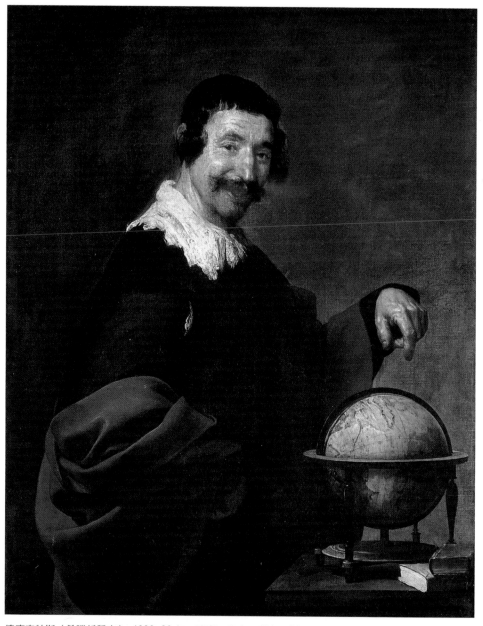

德摩克特斯（希臘哲學家） 1628-29 年　油彩、畫布　101×81cm　法國魯昂美術館藏

小丑卡拉巴徹斯　1628-29 年　油彩、畫布　175.5×106.7cm　美國克利夫蘭美術館藏（右頁圖）

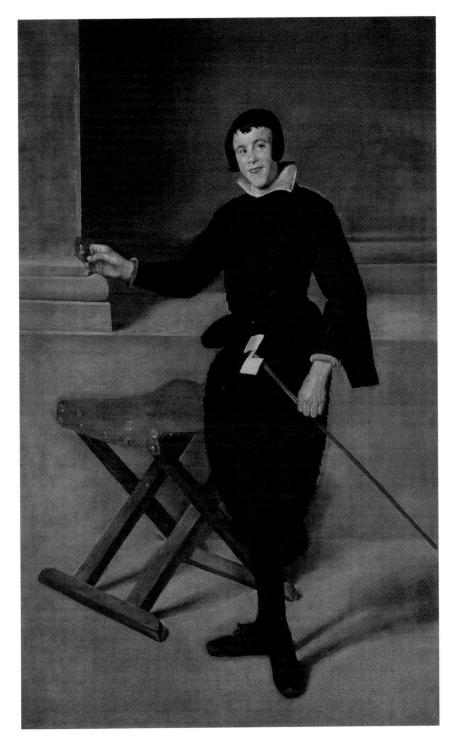

羅馬的梅迪西別墅　1630年　油彩、畫布　44.5×38.5cm　馬德里普拉多美術館藏

羅馬的梅迪西別墅　1630年　油彩、畫布　48.5×43cm　馬德里普拉多美術館藏（右頁圖）

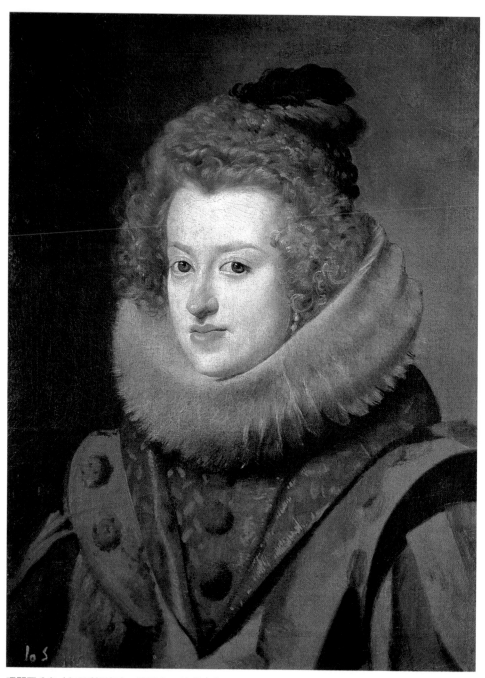

瑪麗亞公主（匈牙利王妃） 1630 年　油彩、畫布　59.5×45.5cm　馬德里普拉多美術館藏

聖湯馬斯的迷惑　1631-2 年　油彩、畫布　244×203cm　馬德里普拉多美術館藏（右頁圖）

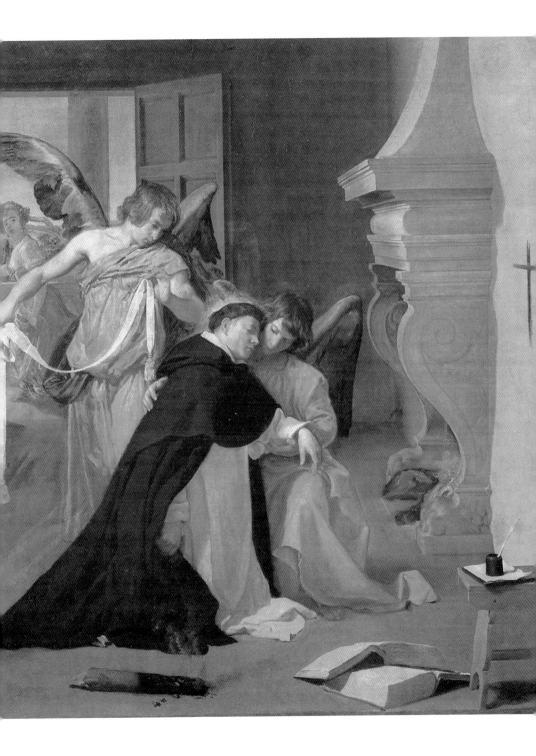

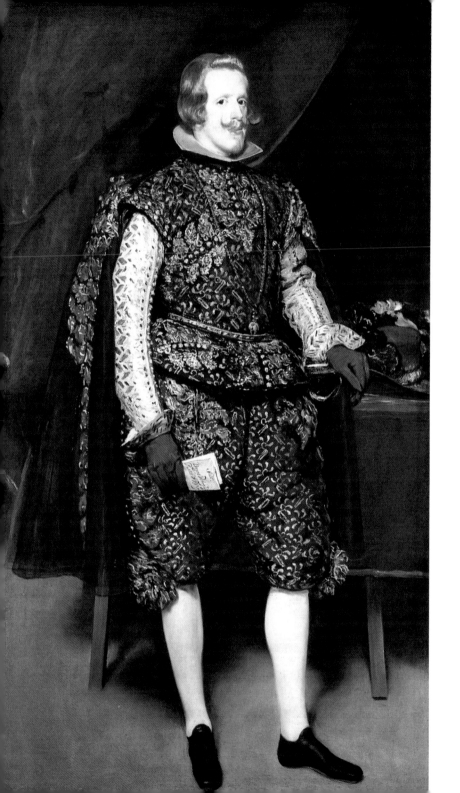

菲利普四世（局部） 右手拿的公文書信，出現畫家的署名。（左圖）

菲利普四世（局部） 國王左手握劍，象徵著傳統王者的權威。（右圖）

菲利普四世 1631-2年 油彩、畫布 199.5×113cm 倫敦國家畫廊藏（左頁圖）

念及技巧。但我們在介紹他畫風之前，必須先了解一下當時塞維亞的藝術環境——當時的塞維亞與美國通商；來來往往的外國人與藝術家非常多，轉眼間就把塞維亞變成一座在西班牙藝術都市中最重要的城市。

而十七世紀的藝術非常流行靜物畫，尤其是西班牙南部的塞維亞；儘管它只侷限在一個象徵主義裡；但大家都認爲要成爲一位好畫家，必須要能抓住簡單、純粹靜物的神韻，將這些沒有生命的東西詮釋得栩栩如生。

這時期維拉斯蓋茲的繪畫：素描堅定有力，顏色以暗色系居多，最常用棕、褐色，而且佈局朝向簡單、純樸，常帶有沉重、莊嚴的意味，及同時致力研究畫畫主角等級的區分（這是畫家一直使用的手法）。而最能顯示他優越技巧功力的即是這類畫作。這可從他的第一本《傳記》裡找到證據，他在這方面的成就最大。這本傳記裏記載：「畫家不停的反覆臨摹相同的物品，直到滿意爲止——依巴契哥的說法，『……維拉斯蓋茲在非常早的時候就取代了所有西班牙靜物畫家的地位……』不只將上一世紀矯飾主義的繪畫風格發揚光大；例如在畫面，第一平面經常以單純

43

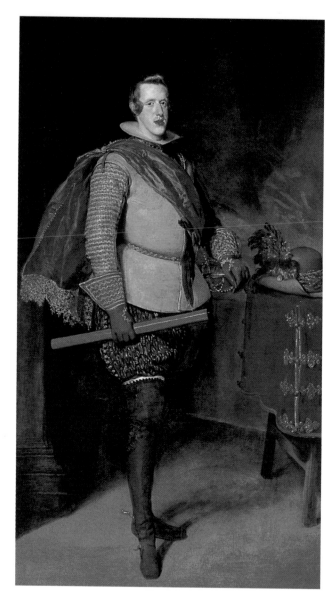

菲利普四世　年代不詳　油彩、
畫布　199.5 × 113cm　美國薩拉
索塔瑞林美術館藏

安瑪‧德‧陪尼亞麗埃拉‧伊‧
加爾多斯公主及其子　1631-2 年
油彩、畫布　205 × 115cm　馬德
里普拉多美術館藏（右頁圖）

的靜物陪襯主角，主題就安排在第二平面上，或放在背景上；來
突顯主題的奇特性，最好的例子就是〈耶穌在瑪達及瑪麗亞之　　圖見 60 頁
家〉；甚至每個畫題皆表現「自己」要探討的問題，畫面宛如
在闡述一種思想，而且技巧的表現也越來越細膩。對一些難以表

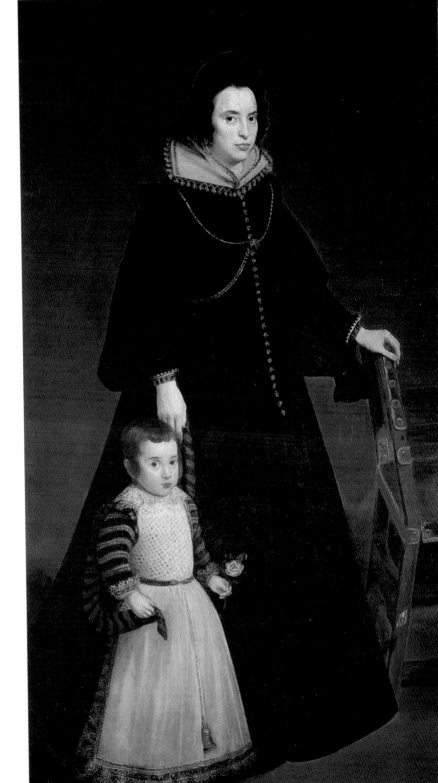

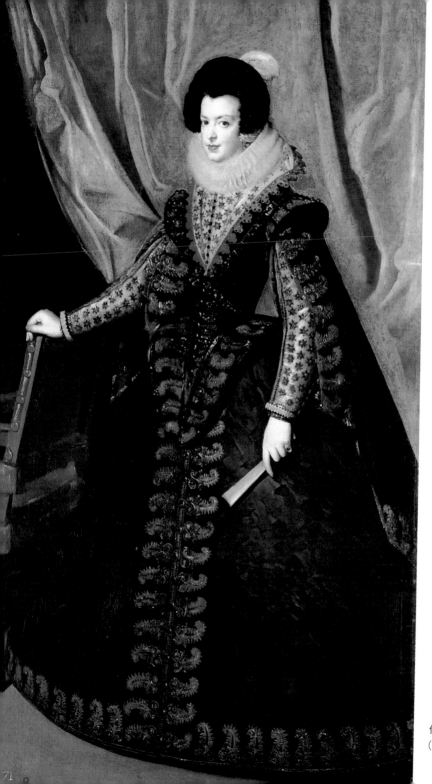

伊麗莎白王妃
1631-2 年
油彩、畫布
207 × 119cm
倫敦國家畫廊藏

伊麗莎白王妃
（局部）（右頁圖）

71

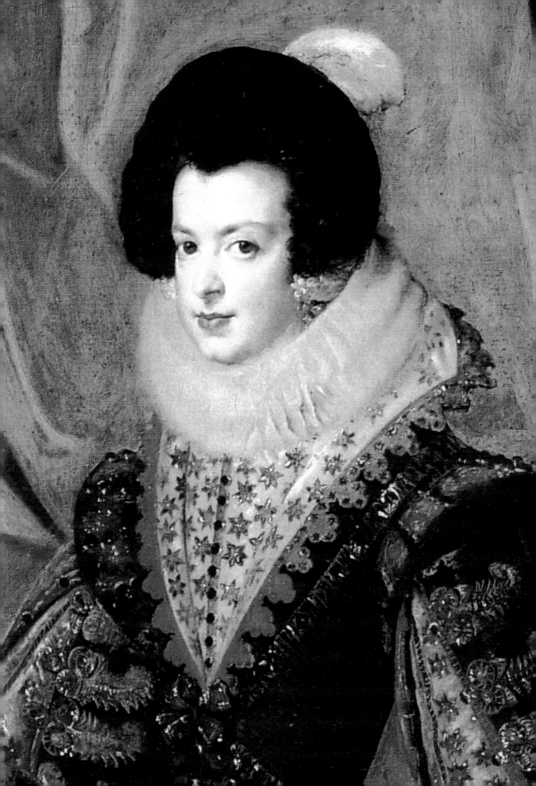

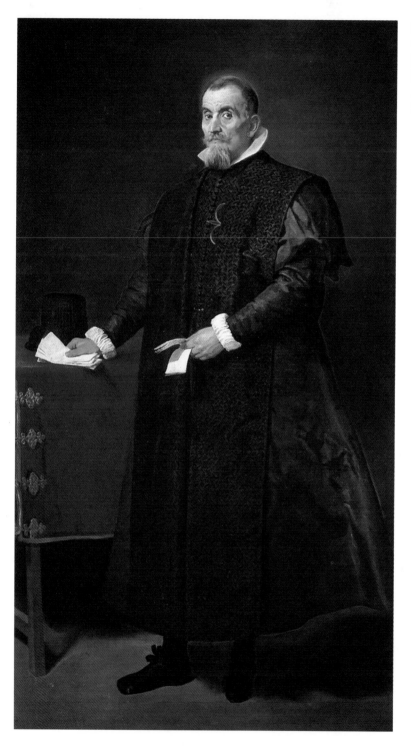

唐・巴哥・德・
卡洛・伊・亞瑞
蘭諾　1631-2年
油彩、畫布　205
×116cm　馬德里
普拉多美術館藏

唐・派卓・德・巴
伯瑞納・伊・亞帕
瑞葛衛　1631-2
年　油彩、畫布
198.1×111.4cm
馬德里普拉多美術
館藏

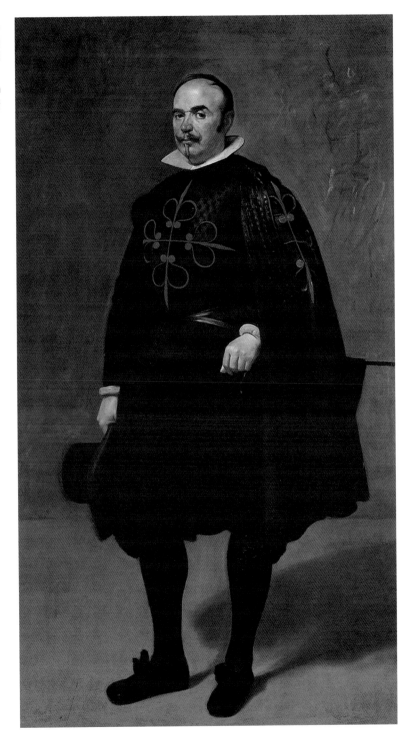

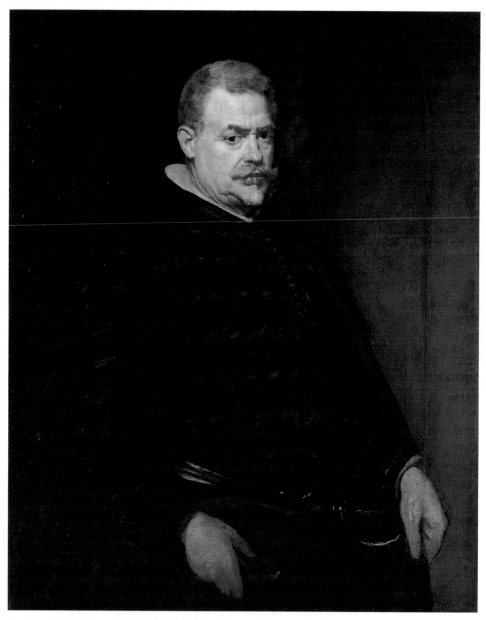

唐・璜・瑪諦爾斯德　1632 年　油彩、畫布　108.5 × 90cm　德國德勒斯登國立繪畫館藏
女預言家　1632 年　油彩、畫布　62 × 50cm　馬德里普拉多美術館藏（右頁圖）

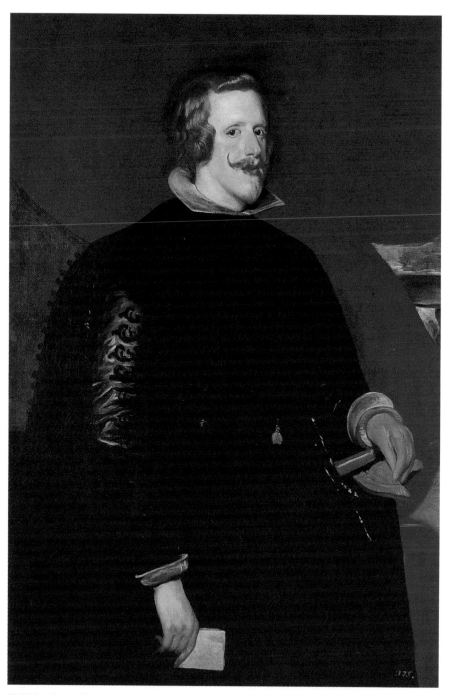

菲利普四世　1632 年　油彩、畫布　127.5 × 86.5cm　馬德里普拉多美術館藏
巴斯特‧卡洛斯王子　1632 年　油彩、畫布　117.8 × 95.9cm　倫敦私人收藏（右頁圖）

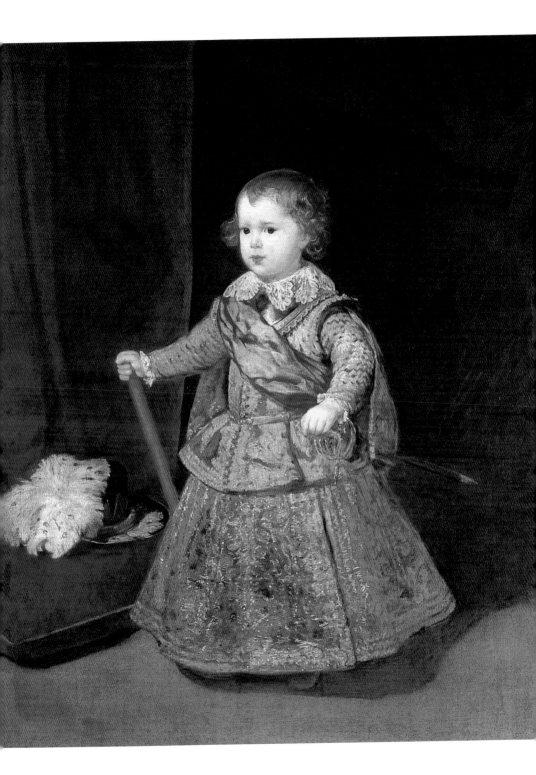

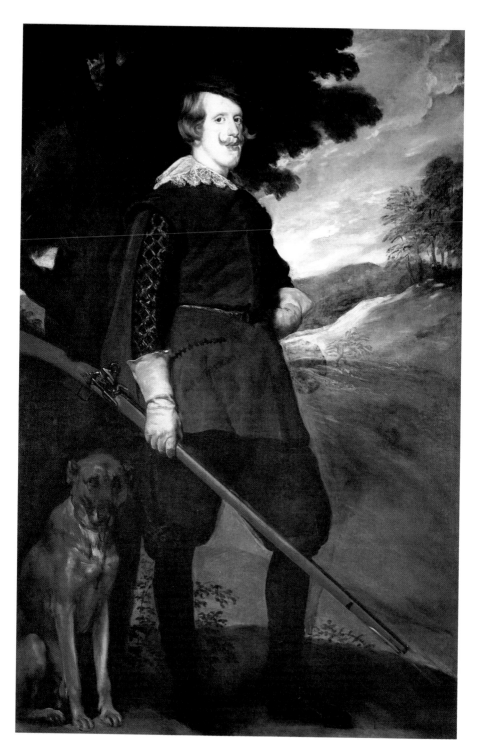

菲利普四世（局部）

菲利普四世　1632-3年　油彩、畫布　189×124.5cm　馬德里普拉多美術館藏（左頁圖）

現的陶、瓷、鐵、鋼的質感或動物、植物、食物、衣服等都能勝
任有餘。……不僅如此，空間的處理完善，光線的掌握相當自
然、正確，畫面的氣氛也更趨於完美，無一不證明一位具有才華
的畫家，漸漸展露出其耀眼的光芒。」

早期風格（1617～1622）

〈煎蛋老婦〉

　　這幅作品在當時藝術界算是非常新穎的畫題，畫面筆觸細密，尤以不著痕跡的手法，將光的來源表顯無遺。

　　以布局來說，這幅作品屬於對角線結構，而且都被來自左上方的光源牽繫著，每一個元素不管是人或東西，像罐子一樣環環相扣；如從畫面中前景的盆子、刀子、洋蔥、罐子到連接後面老婦人，構成緊密的第一平面結構。再由老婦人的右手延伸到男孩左手的杯子上，構成畫面對角線結構。老婦人左手拿著蛋，右手拿著木製的長勺子與小男孩右手抱著黃色大香瓜，左手拿著透明杯子，將中間的陶鍋包圍起來，使畫面不致鬆動，而且更加強了畫面主幹線的整體建構。

　　再從色調來說，此畫屬於暖色系列，如從棕褐色陰暗部分、黃色大香瓜、土黃色桌子到老婦人衣服和紅、橘色陶鍋、蛋黃等。受到左上方光線的影響形成暖色的調子。

煎蛋老婦（局部）　陶鍋裡的蛋黃顏色和陶鍋的質感猶如真實的視覺感。（左下圖）

煎蛋老婦（局部）（右下圖）

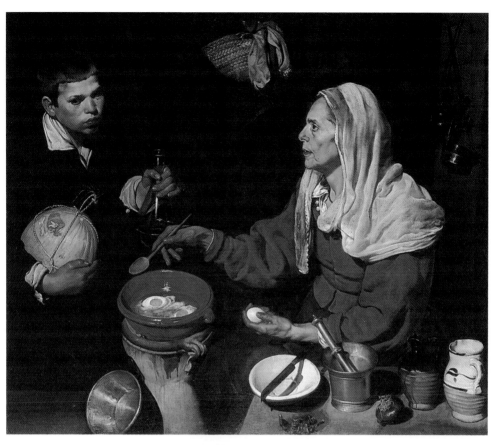

煎蛋老婦　　　1618 年　油彩、畫
布 99 × 128cm　倫敦斯德戈藍國家
畫廊藏（上圖）

煎蛋老婦　分析圖　由分析圖可看
到對角線的結構。重心在兩位人物
的「交集點」手上。（下圖）

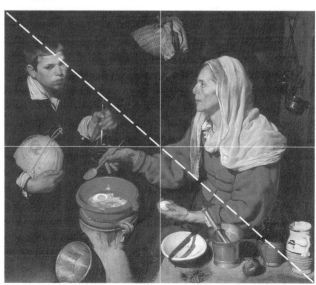

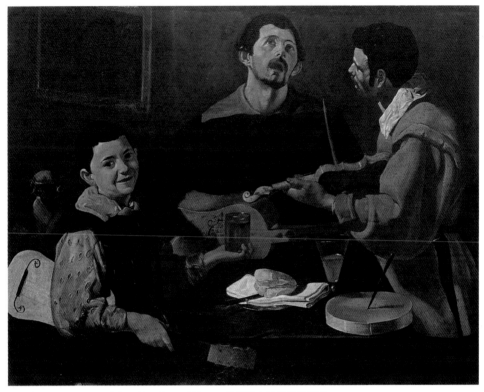

三位樂師　1617年　油彩、畫布87 × 110cm　柏林國立繪畫美術館藏
三位樂師(局部)(右頁圖)

　　然而此作品的繪畫理念,與畫家一六一六～七年〈三位樂師〉的理念相同。畫家再一次沿用相似的繪畫理念,再度證明其創作路線有明確的方向。

〈耶穌在瑪達及瑪麗亞之家〉

　　維拉斯蓋茲利用一個像四方框子的造形來放置主題。這種手法可以加深畫面的空間感,效果非常奇異。畫家對這種畫中有畫的方法特別鍾愛,我們可以在往後一些傑作中驗證。但這種表現手法並不是唯一的,在西元十六世紀就有人使用,如:畫家彼得

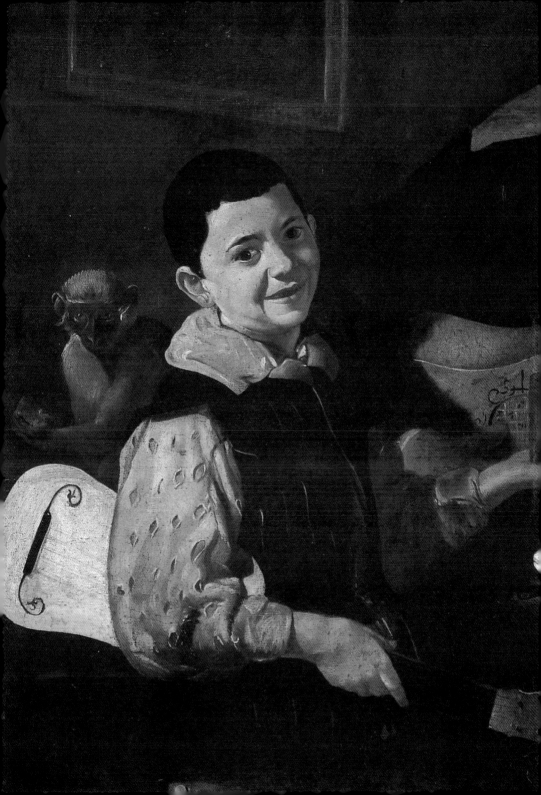

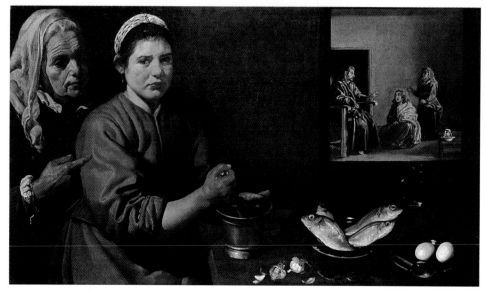

耶穌在瑪達及瑪麗亞之家　1619-20 年　油彩、畫布　60 × 103.5cm　英國倫敦國家畫廊藏
耶穌在瑪達及瑪麗亞之家（局部）（右頁圖）

・愛特森（Pieter Aertsen 1506-1575）之作〈在艾摩斯的廚房〉
即是一幅非常好的例子。維拉斯蓋茲可能曾看過或認識此幅畫，
所以才仿出這麼一幅作品，至此則對這種表現形式「情有獨
鍾」。

　　在第一平面的最左邊，有位老女人，和另一幅一六一八年所
畫的〈煎蛋老婦〉中的老女人一模一樣，一眼可認出是同一人。
右邊下面一些靜物，筆觸成熟穩健，寫實逼真猶如實景，看得
出年輕的維拉斯蓋茲已具「大將之風」了。

　　畫面背景右上方，四方形的空間裡，安排了主題，耶穌正和
二個女人聊天；耶穌到平凡家庭裡闡述他一生的傳奇故事。猶如
給人一種「人神共處」的畫面，虛幻空間的感覺。這種畫面當
然是虛幻的，但前景的逼真寫實又令人無可否置的事實描繪，顯
示當時維拉斯蓋茲已將宗教畫題滲入日常生活中；也就是將神降
至「實際生活」中來表現。

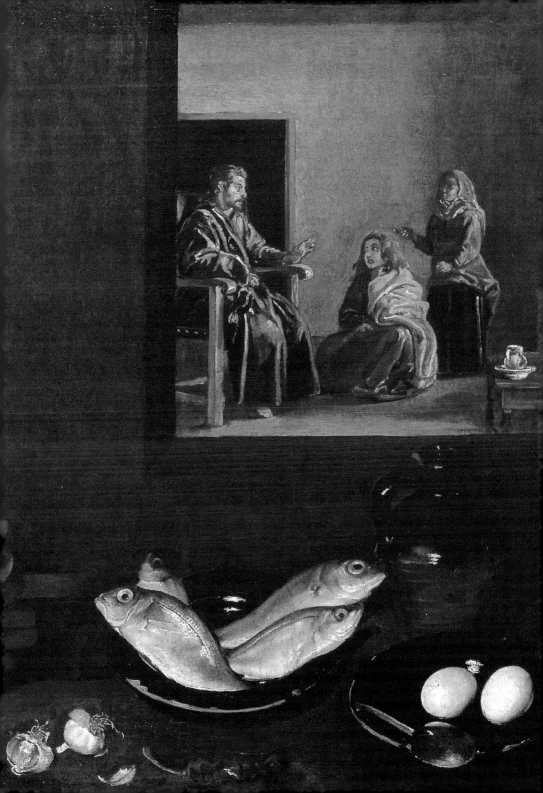

彼得‧愛特森　在艾摩斯的廚房　1620 年　油彩、畫布　55
× 118cm　都柏林愛爾蘭國家畫廊藏　可看出類似維拉斯蓋茲
的畫，證明畫家曾看過或研究過此作品。（上圖）

廚房幫傭　1620 年　油彩、畫布　55.5 × 104.5cm　芝加哥美
術協會藏（下圖）

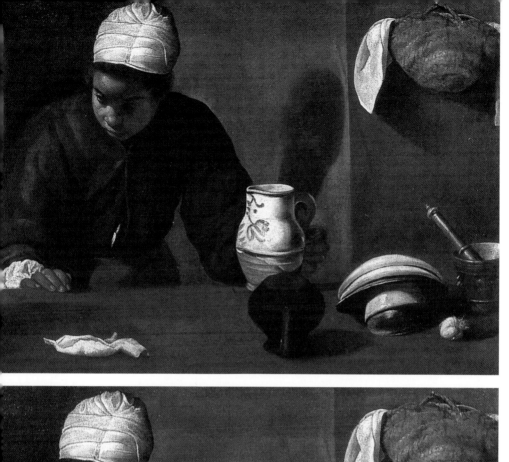

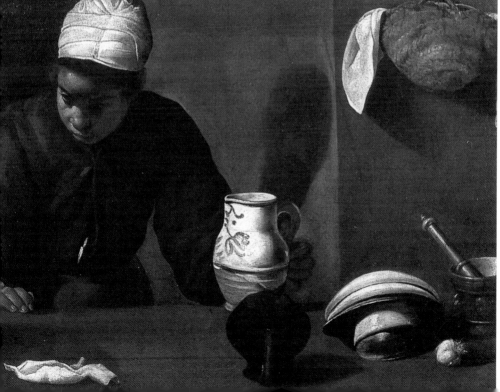

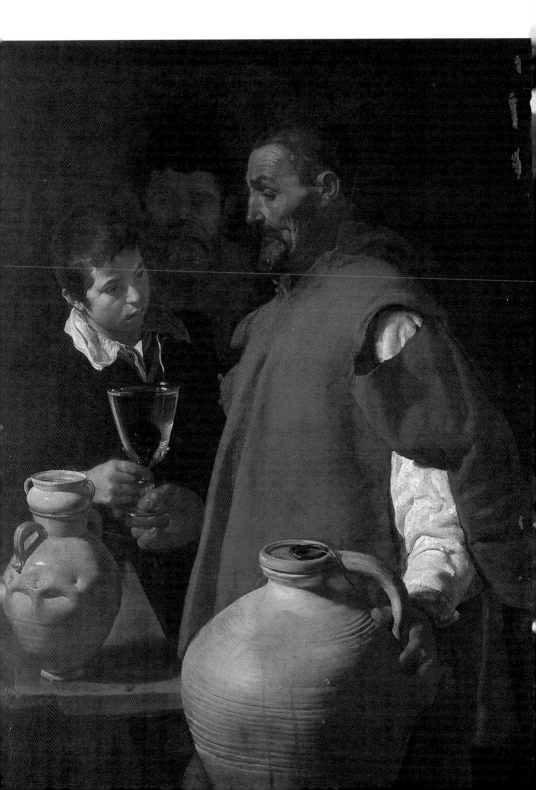

〈塞維亞賣水者〉

　　這幅作品也是表現日常生活情景的作品，屬於矯飾主義風
格，然它也算是一件仿卡拉瓦喬（Caravaggio）風格的作品。

　　十五世紀在西班牙，特別是南部，賣水者幾乎是與每個家庭
關係密切，是位常出現在小說中的象徵人物——尤其在十六至十
七世紀時最爲盛行；就像描繪流浪漢一般，〈塞維亞賣水者〉
之作，顯示畫家傾向將寫實的生活「帶進」畫面（繪畫史）。

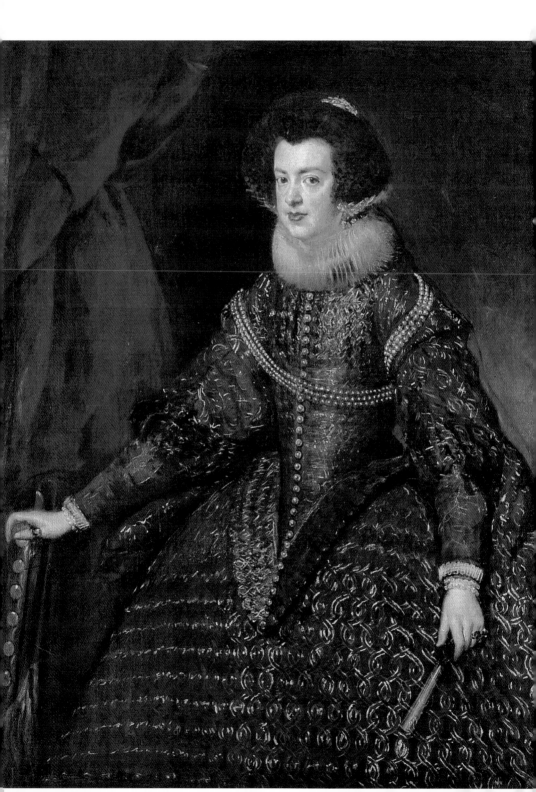

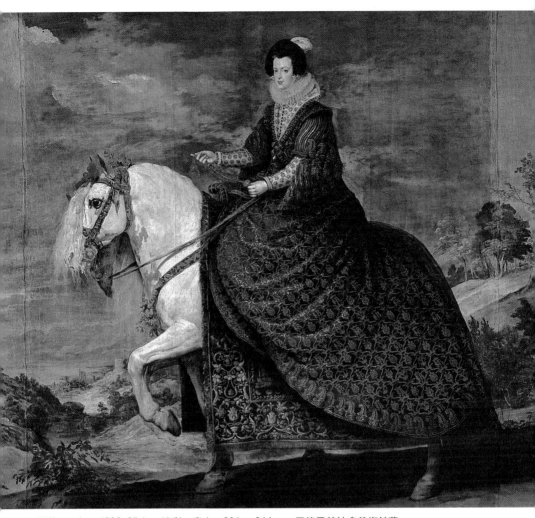

伊麗莎白王妃　1628-35 年　油彩、畫布　301×314cm　馬德里普拉多美術館藏

伊麗莎白王妃　1632 年油彩、畫布　132×101.5cm　維也納美術史美術館藏

　　畫面左邊的小男孩與另一幅〈煎蛋老婦〉的小男孩是一模一樣的；在〈煎蛋老婦〉中，他是拿杯子給老女人，這裡卻改為拿杯子給賣水者，可以確定是同一人。然前一幅作品的布局屬於對角線，這幅作品卻是屬於直立式：畫面的空間層次是以人物來區分，左邊小男孩的頭部稍爲傾斜，露出一點陰影，視爲中景，另外一位賣水者及一位模糊不清的人物構成前後背景。

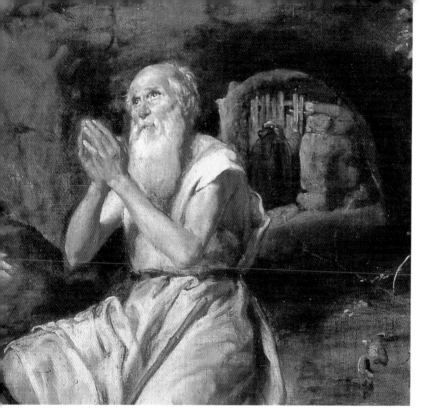

修道院長聖安東尼奧
與隱者聖保祿斯
（局部）（上圖）

修道院長聖安東尼奧
與隱者聖保祿斯
（局部）（下圖）

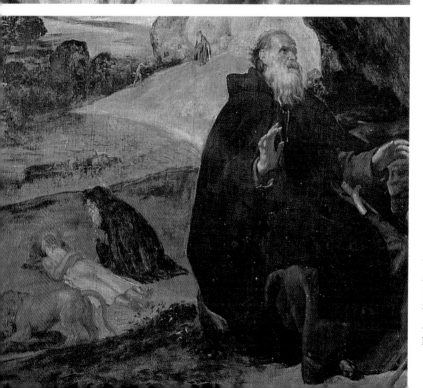

修道院長聖安東尼
奧與隱者聖保祿斯
1633年　油彩、畫
布　257×188cm
馬德里普拉多美術
館藏（右頁圖）

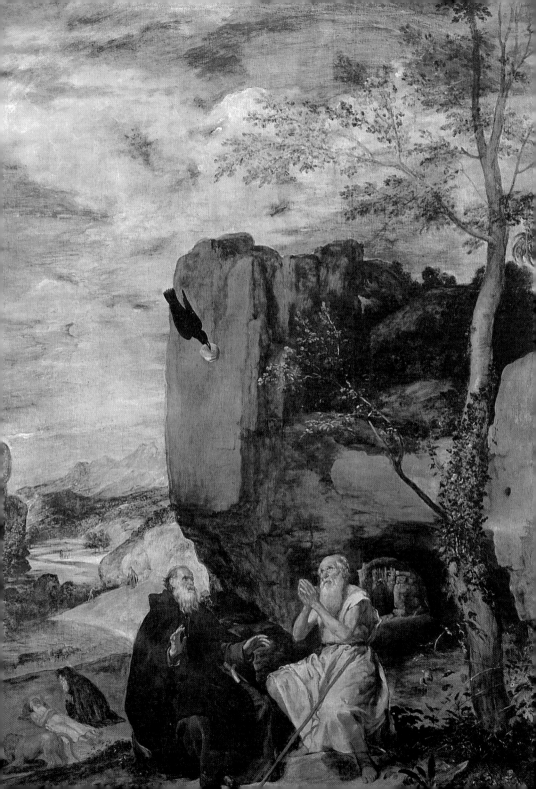

丑角唐・璜・
德・奧斯托利
亞　1634 年
油彩、畫布
201 × 123cm
馬德里普拉多
美術館藏

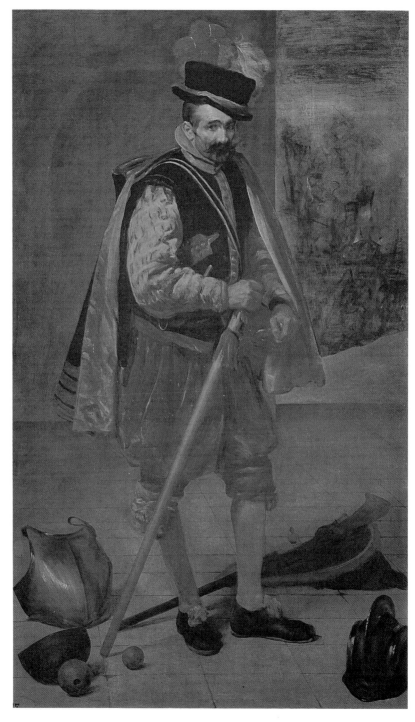

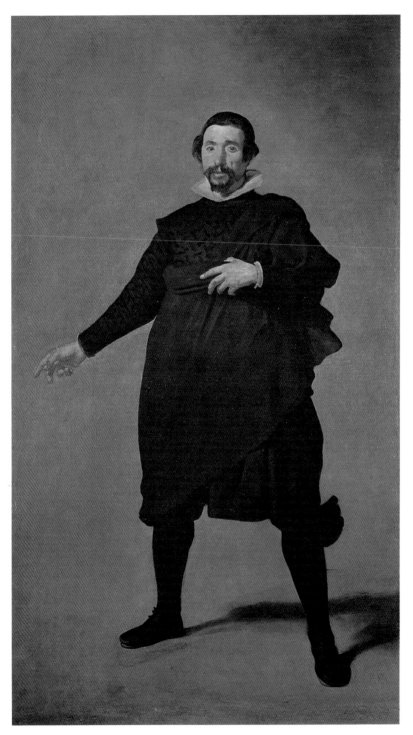

丑角帕布洛·
德·瓦拉多利
多　1634年
油彩、畫布
209×123cm
馬德里普拉多
美術館藏

奧利瓦塞公爵
騎馬圖
1634年　油
彩、畫布　314
×240cm　馬德
里普拉多美術
館藏（右頁圖）

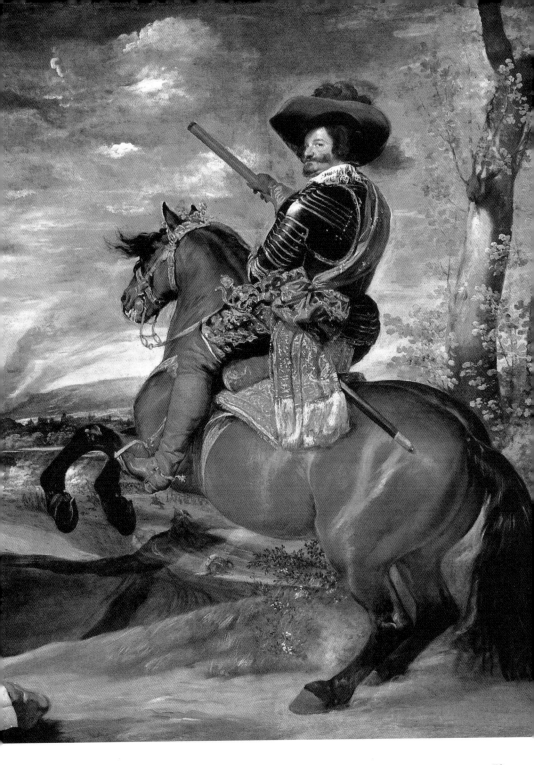

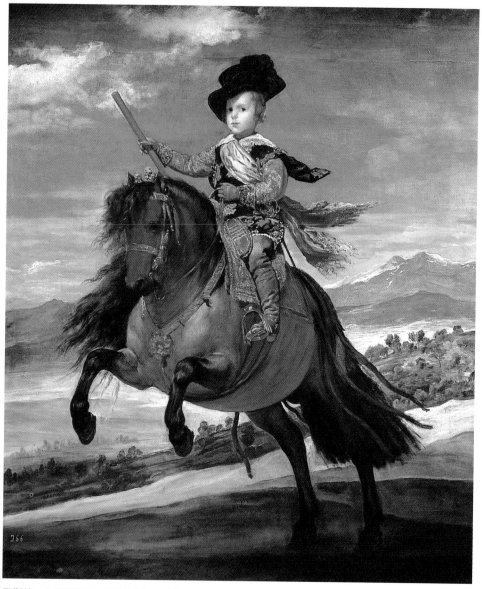

巴斯特・卡洛斯王子　1634-5 年　油彩、畫布　209 × 173cm　馬德里普拉多美術館藏

巴斯特・卡洛斯王子（局部）（右頁圖）

74

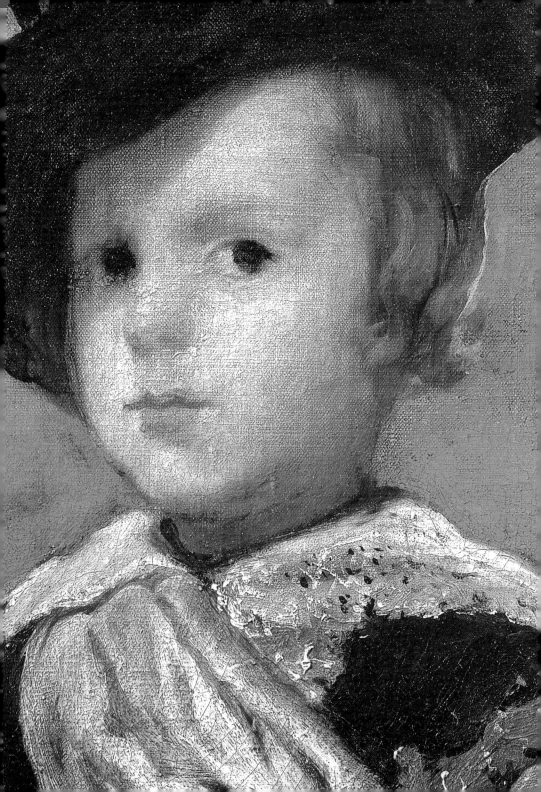

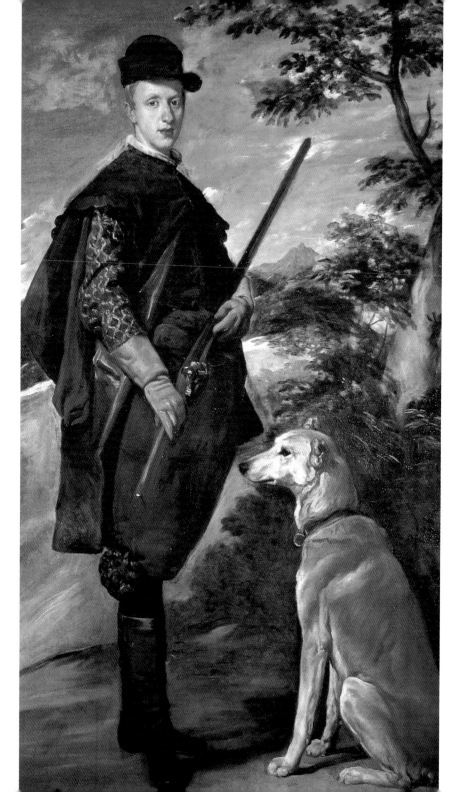

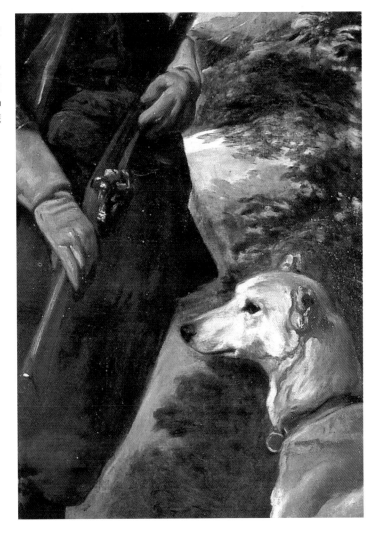

穿獵裝的樞機卿費南度
親王（局部）

穿獵裝的樞機卿費南度
親王　1635-6年　油
彩、畫布　191×107cm
馬德里普拉多美術館藏
（左頁圖）

　　同時這幅作品的重點和〈煎蛋老婦〉一樣，都落在兩位主
角手部交接處。甚至色調也與〈煎蛋老婦〉相似：如：土黃色
的桌子、棕色背景的「第三者」第一、第二平面的兩個容器，
及幾乎橘紅色的賣水者的大外套，皆可看出還是維持暖色調。

　　維拉斯蓋茲在此時期，除了前述的作品，也有一系列宗教
作品產生，其代表作如：〈聖母升天〉、〈東方三博士的祈福〉

〈聖母升天〉

　　維拉斯蓋茲處理這件宗教作品，可能是在與胡安娜結婚之前。他讓胡安娜扮成聖母，可見想把親愛的未來太太以最純潔的「符號」表現出來。不過藝術家還是使用傳統崇拜偶像的方式處理。顯示光明之符號、在大地之上「純潔」的表徵，因為瑪麗亞沒有被蛇（象徵罪惡的意思）碰到，所以是最「純潔」的代表。

〈東方三博士的祈福〉

　　此作是一六一九年為了「耶穌組織」會所畫的作品。維拉斯蓋茲在此時期研究自然畫風、安排了許多家庭成員當模特兒，所以此幅畫中，又再次出現他太太胡安娜。此時的胡安娜剛生下女兒法蘭西斯卡，才滿月，畫家就急著想把美滿的家庭展示出來。讓胡安娜再扮聖母、女兒法蘭西斯卡扮成聖嬰，被母親抱在大腿上，一付幸福快樂的樣子。然畫家描寫聖母的手法非常寫實；瑪麗亞的手以健壯、結實的樣子顯示，猶如描寫一位經常耕作的農婦之手一樣，維拉斯蓋茲再次運用了神走入平民化的影像的表現手法。聖母腳下有維拉斯蓋茲頭一次簽上日期的筆跡——一六一九年——可以證明是他婚後一年時的作品，同時也是他大女兒法蘭西斯卡受洗禮的年代。

　　圖中黑臉博士，依其長像輪廓來看，可能是藝術家的弟弟。其頸部的白色領子與膚色正好成對比，是一種突顯主題的表現手法。

　　在細部方面，左上方有一幅小風景畫——有點黃昏微光照射在茅舍牆壁上，呈現出一種「昏暗主義」的風格，這種風格往後也經常出現在他的畫作之中；也就是美術史上所稱的：維拉斯蓋茲的「卡拉瓦喬主義」。

　　在塞維亞最晚時期的精品；我們可以用三幅人物肖像來做為

聖母升天　1618 年　油彩、畫布　135 × 101.6cm　英國倫敦國家畫廊藏（右頁圖）

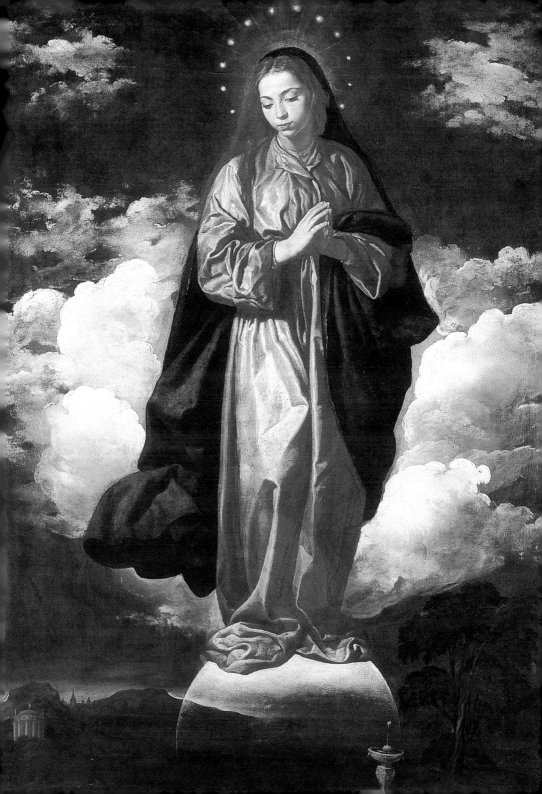

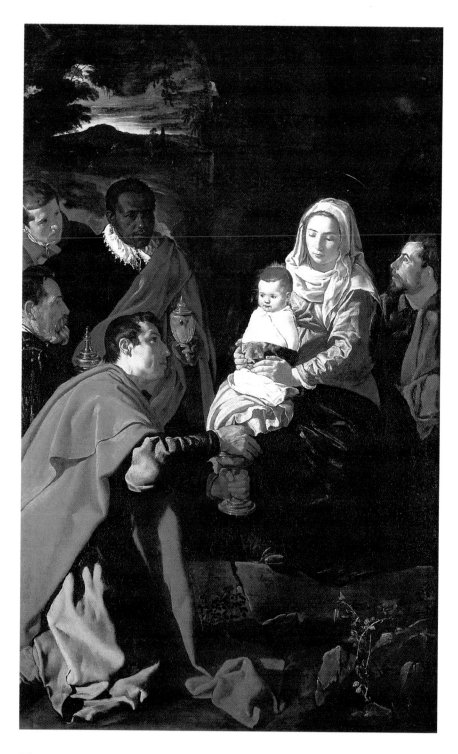

東方三博士的祈福（局部）
（右上圖）

東方三博士的祈福（局部）
背景所畫的小風景，特殊奇
異猶如卡拉瓦喬的風格。
（右下圖）

東方三博士的祈福（局部）
圖中的黑臉博士（Baltasar）；
有人說是畫家的管家；也有
人說是畫家的弟弟，畫面頸
部的領子和皮膚正好成對
比，一種突顯的表現手法。
（左上圖）

東方三博士的祈福　1619年
油彩、畫布　204×126cm
馬德里普拉多美術館藏
（左頁圖）

代表：第一幅〈馬爾它紳士〉肖像：一幅象徵人生苦短的作品；用骷髏頭描述人生的痛苦與短暫，以它凹進去的眼框定視著觀賞者，來強調藝術想注入的「人生苦短」之含意。

另一幅〈法蘭西斯哥‧巴契哥〉肖像。此畫中人物並未被歷史學家承認是出於畫家的手筆；因仍留有許多疑點尚待考證；但又有二種說法，可以證明是畫家替岳父畫的唯一的一幅肖像畫。其理由之一是：畫家從來沒有畫過他岳父的肖像；一位這麼重要人物豈有不畫之理？理由之二：一位身邊現成的模特兒（人物），也沒有理由不畫他，所以由以上二項觀點，還是可以信服是出於畫家之手。

最後一幅是〈德貢戈拉〉肖像，維拉斯蓋茲繼續早期肖像公式的方法來表現，將主角的胸部以上顯示在畫面中，用墨色勾畫人物輪廓，提高背景的緊密性與主角的清楚性。此畫作人物的衣服及裝扮表現算是非常新穎；根據西班牙當時流行的服裝資料顯示，畫家是把「最流行的衣服」表現在畫面中。衣服上的白色帶藍調子的領子，在墨暗中特別突顯主角臉部的表現，而且也利用了左上方的光，將臉部土黃色的調子刻畫入微。

當時的維拉斯蓋茲與其他同輩的塞維亞畫家相比較，可說是無人能出其右；沒有人可以像他一樣，把畫畫得這麼逼真——這麼抓得住人物、事物的真實性，一種走向自然表現的象徵手法。

走向馬德里

雖然維拉斯蓋茲還有許多地方需要學習，但這些在塞維亞已無法滿足他了，畫家強烈的學習心，促使他決定到馬德里——跟據巴契哥的說法：「充滿渴望之心，想看看愛斯哥利亞大教堂裡的典藏品…」（愛斯哥利亞 Escorial 大教堂典藏了許多大師的作品），但維拉斯蓋茲去馬德里的真正目的卻是想替國王畫肖像；無可否認的，在當時，做一位畫家最大的願望是能替國王畫肖像

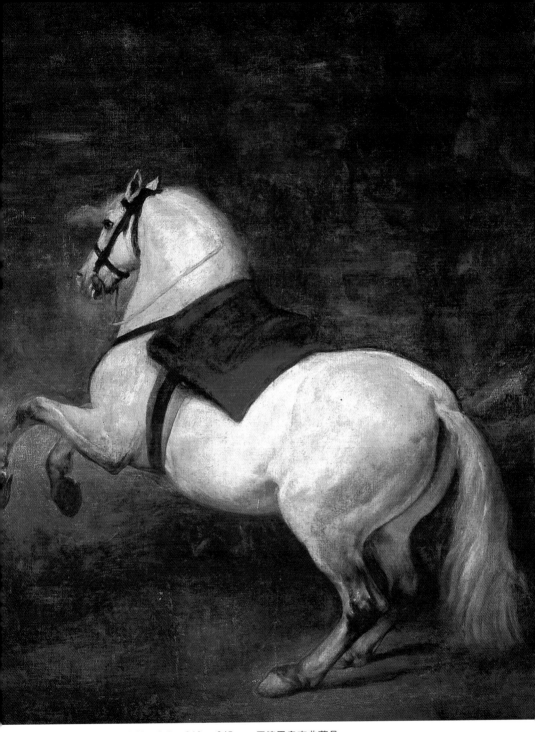

白騎　1634-5年　油彩、畫布　310×245cm　馬德里皇家典藏品

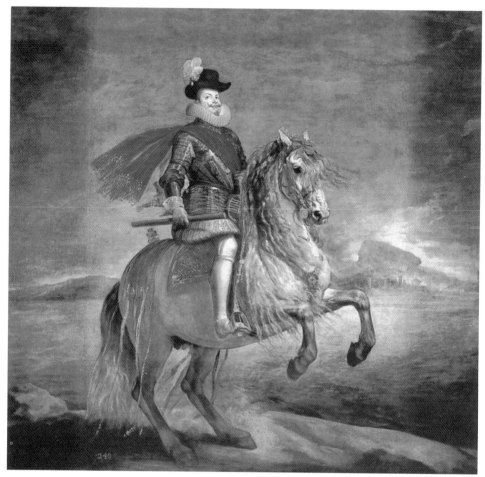

菲利普三世騎馬像　1634-5年　油彩、畫布　305×320cm　馬德里普拉多美術館藏

菲利普三世騎馬像（局部）（右頁圖）

　　──馬德里──一個燦爛輝煌的未來正等著他。

　　馬德里在十六世紀才開始發展，但是非常慢，一直到十七世
紀初，才逐漸成為一座真正的歐洲大都市。這段期間，馬德里蓋
了很多新教堂，但不是大教堂；也興建了許多寺院及一些皇宮。
一點一滴的營建，將馬德里推向一座最好的城市，一座將要迎接
大師蒞臨的重要城市。雖然它的更新，不能與塞維亞在藝術、文

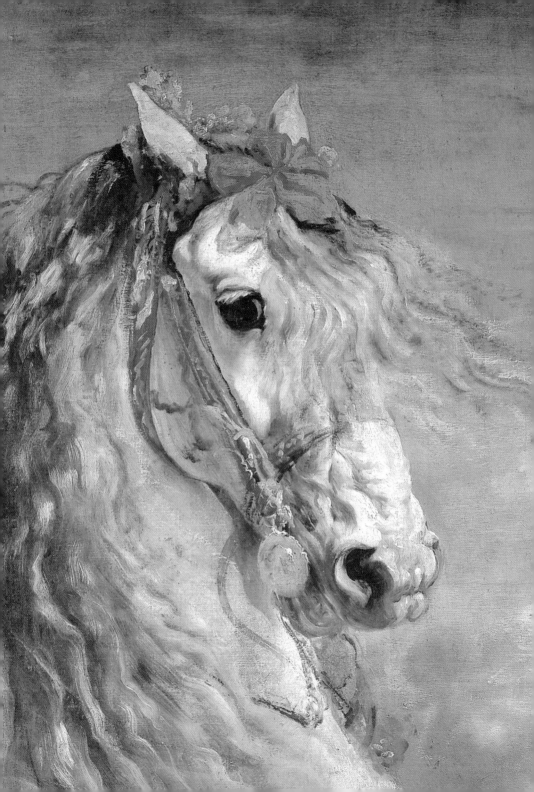

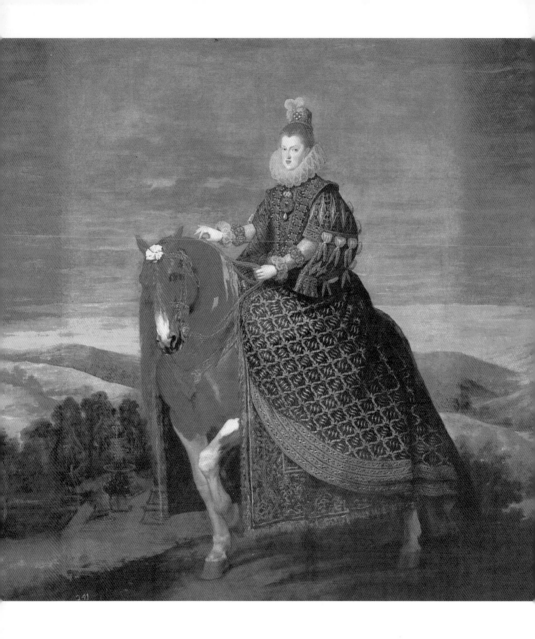

化上的環境相比;但它卻有一種能直接與皇室保有密切關係的環
境,在這種環境之下,很快地就把年輕的塞維亞畫家——維拉斯
蓋茲推進宮裡。

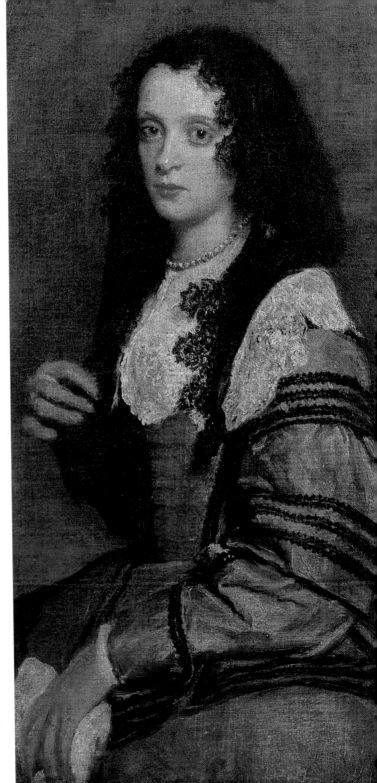

年輕女子　1635 年
油彩、畫布　98 × 49cm
查斯渥茲私人收藏

瑪格麗特王妃騎馬像
1634-5 年　油彩、畫布
302 × 311.5cm　馬德里普
拉多美術館藏（左頁圖）

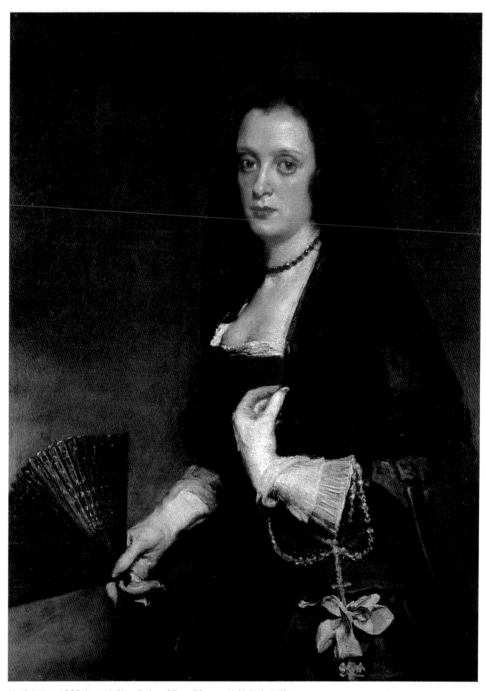

持扇女子　1635年　油彩、畫布　95×70cm　倫敦私人收藏

持扇女子（局部）（右頁圖）

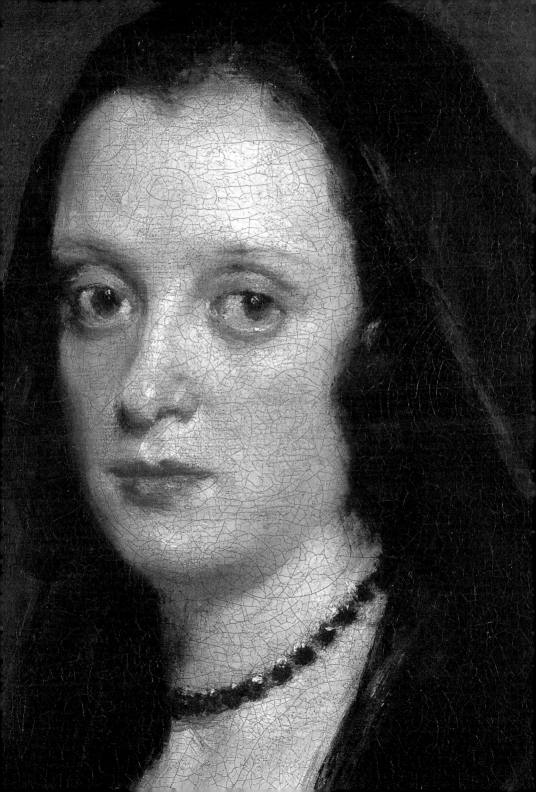

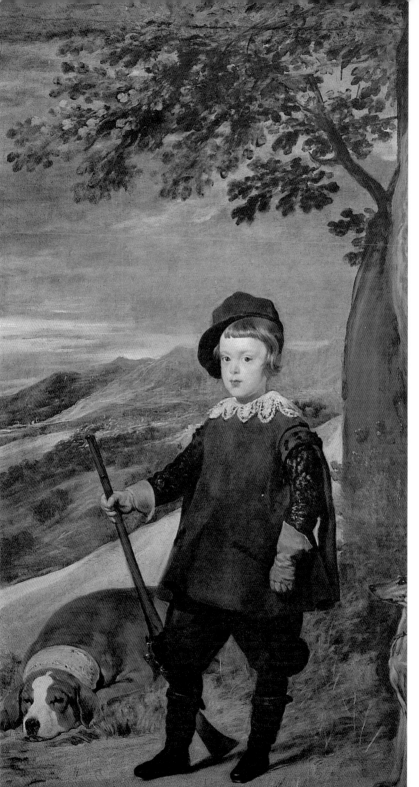

穿獵裝的巴斯
特‧卡洛斯王
子　1635-6年
油彩、畫布
191×103cm
馬德里普拉多
美術館藏

穿獵裝的巴斯
特‧卡洛斯王
子（局部）（右
頁圖）

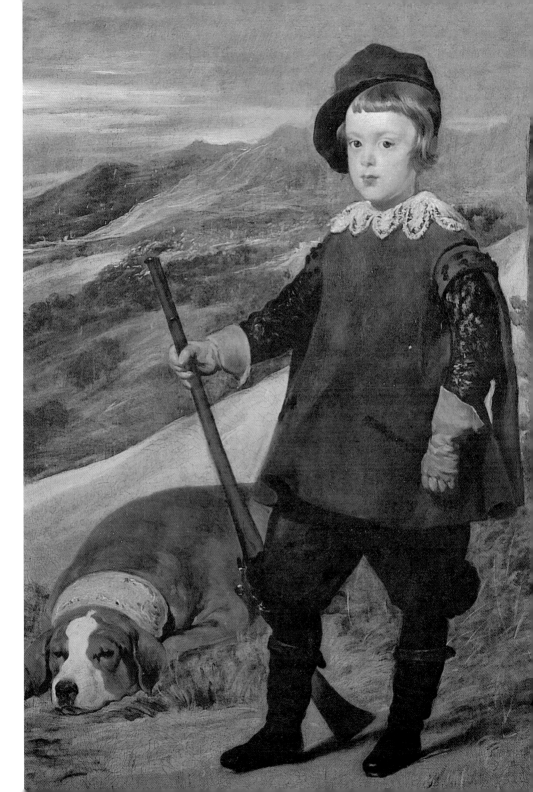

先是一六二二年春天，梅爾加（Melgar）陪同維拉斯蓋茲前往馬德里。畫家滿懷希望的想為皇族作畫，但事實並不如畫家想像的那般容易，最後只畫了詩人〈貢戈拉〉肖像及收取一些他岳父替人作畫的帳，並趁機參觀皇宮大教堂即返回塞維亞。第二年夏天，維拉斯蓋茲再次造訪馬德里，由岳父巴契哥和佣人胡安陪同，這次的拜訪就非常幸運，時機上菲利普四世正好繼承父親的位子，他是一位非常熱愛藝術的國王，一生典藏許多名師作品，特別對維拉斯蓋茲的作品愛不釋手。基於這種理由，維拉斯蓋茲經常受到保護、愛戴，幾乎予取予求，不知羨煞了多少同行，甚至風聲傳到當時駐義大利大使的耳朵，還特別邀請維拉斯蓋茲到義大利一遊。

話說回來，菲利普四世才即位，就命一位安達魯西亞的望族——奧利瓦塞公爵（Conde-Dugue de Olivarse）當國家行政首長，圖見 29、98、104頁這位與塞維亞藝術界有「親密」關係的人物，在維拉斯蓋茲往後的繪畫之路上「提拔」甚多。另外菲利普四世也命令一位駐在塞維亞大教堂，受俸教士(Juan de Fonseca)當皇室教主。這位人士更是與塞維亞的藝術界有「唇齒」之交。加上另一位藝術評論家也特別愛好維拉斯蓋茲的作品，甚至還提供畫家在馬德里的住宿，此人也是畫家藝術之路「鋪陳」的重要推手；維拉斯蓋茲是住在他家時，曾替他畫過肖像，他便即刻帶入宮中給大家觀賞，令眾人羨慕不已，甚至被國王看到；依公爵奧利瓦塞的說法：「當時國王在貴族面前稱讚不已…」。

很快地，一六二三年八月三十日國王便請維拉斯蓋茲畫肖像，成果令國王非常滿意。正巧又碰上好機運，有位德高望重的宮廷畫家逝世，由奧利瓦塞建言菲利普四世再增添一位宮廷畫師；同年一月國王命奧利瓦塞請維拉斯蓋茲搬進宮廷，成為一位正式的「宮廷畫師」。之後，維拉斯蓋茲就在宮中這麼平步青雲的爬到人人羨慕的最高職務；與國王平起平坐。

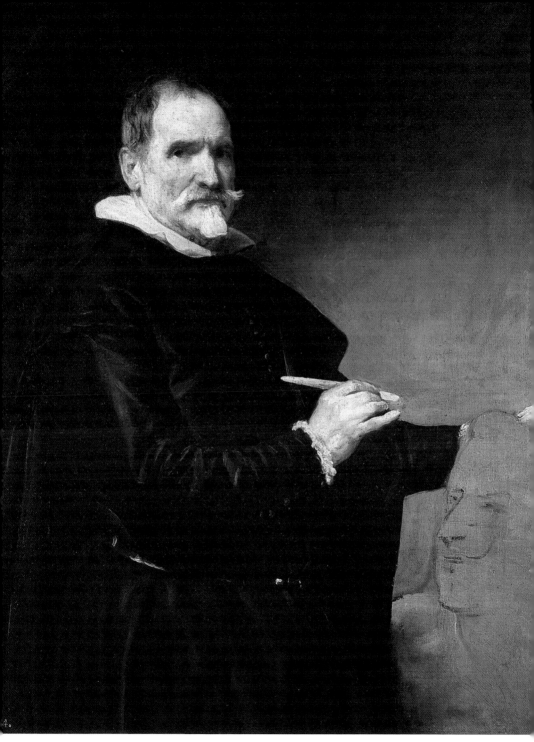

雕刻家蒙塔涅斯　1635-6 年　油彩、畫布　109×87cm　馬德里普拉多美術館藏

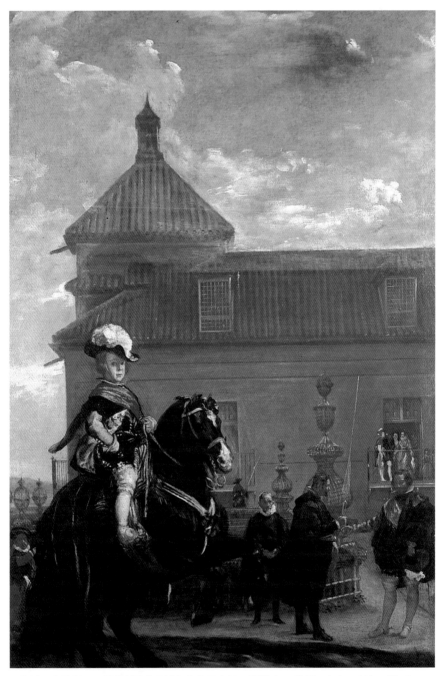

巴斯特・卡洛斯王子與奧利瓦塞公爵在皇家馬廄前　1636 年　油彩、畫布　144×96.5cm
倫敦西敏寺藏

巴斯特・卡洛斯王子與奧利瓦塞公爵在皇家馬廄前（局部）（右頁圖）

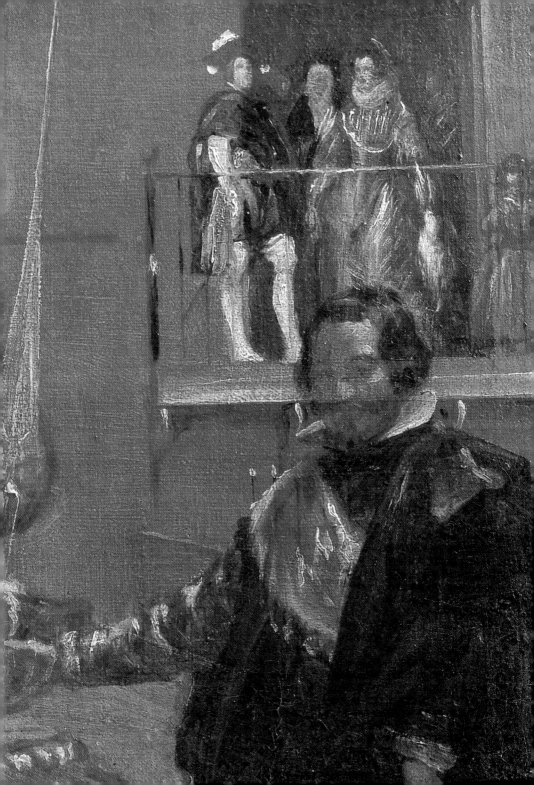

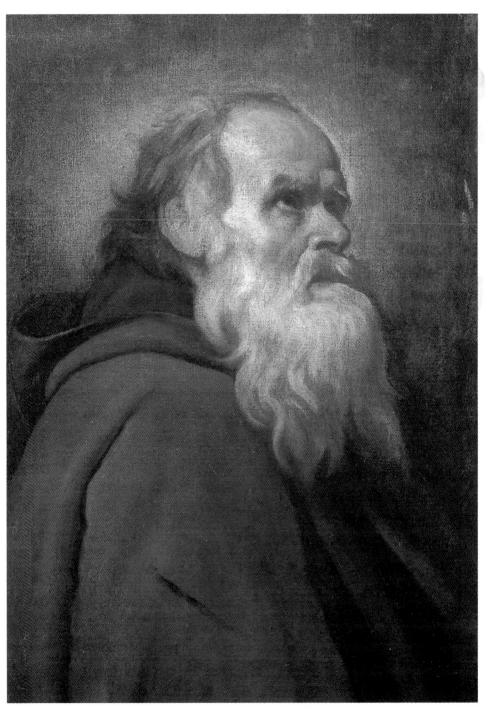

聖安東尼主教　1635-8 年　油彩、畫布　55.8 × 40cm　紐約私人收藏

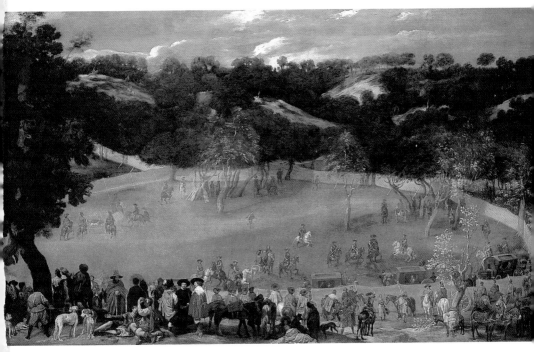

王室狩獵野豬 1635-7年 油彩、畫布 倫敦國立美術館藏

宮廷時期（1623～1627）

　　從一六二三年開始維拉斯蓋茲就與宮廷結下不解之緣，替維拉斯蓋茲打開了一條漫長的繪畫之路。我們可以簡分為三段時期：一六二三～二九年，一六三一～四九年，一六五一～六〇年；每一時期都有畫家個人風格出現，每個階段都可以感受畫家的繪畫演變；雖然畫家生平沒有畫許多作品，但我們相信他大部分的作品都「獻給」了皇室收藏——馬德里普拉多美術館——這座擁有維拉斯蓋茲一生精華之作的美術館。

　　維拉斯蓋茲在一六二三年至一六二七年三月擔任宮廷畫師；他的繪畫工作以一般正常的情況來說，即是做好「規定作業」（國王命令的作品）就好，不過假如我們仔細觀察他在此階段所

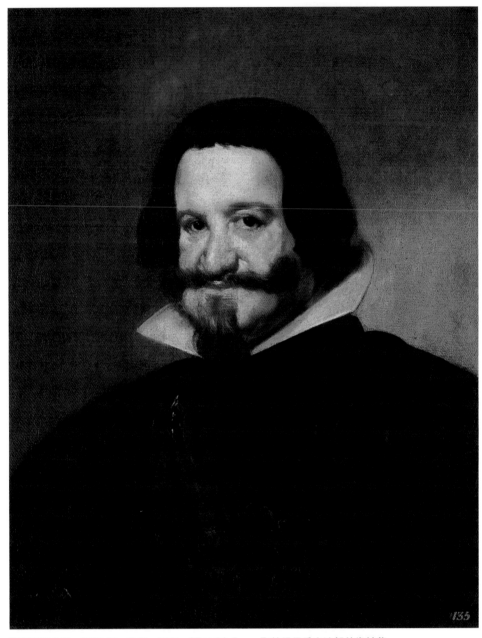

奥利瓦塞公爵　1638 年　油彩、畫布　67 × 54.5cm　聖彼得堡愛米達賀美術館藏
奥利瓦塞公爵　1638 年　油彩、畫布　橢圓 10 × 8cm　馬德里皇家典藏品（右頁圖）

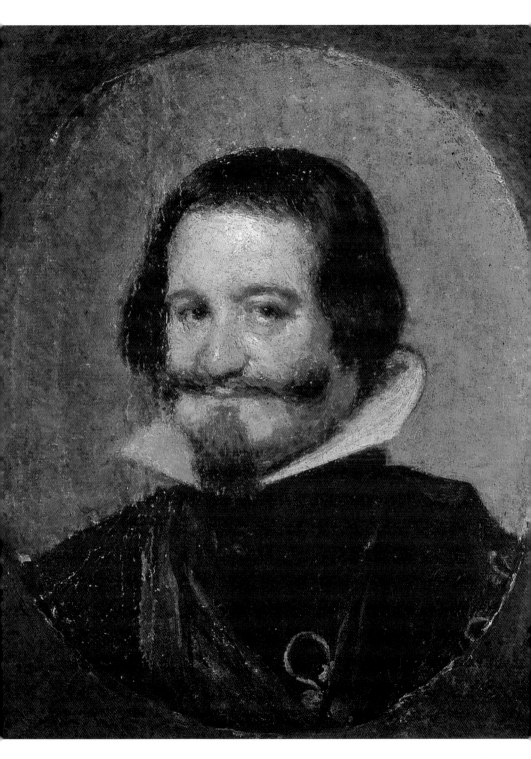

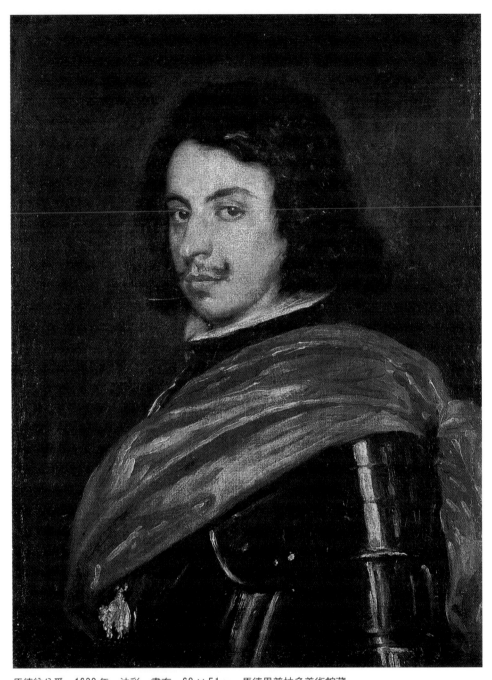

馬德納公爵　1638 年　油彩、畫布　68×51cm　馬德里普拉多美術館藏

戰神馬斯　1636-40 年　油彩、畫布　179×95cm　馬德里普拉多美術館藏（右頁圖）

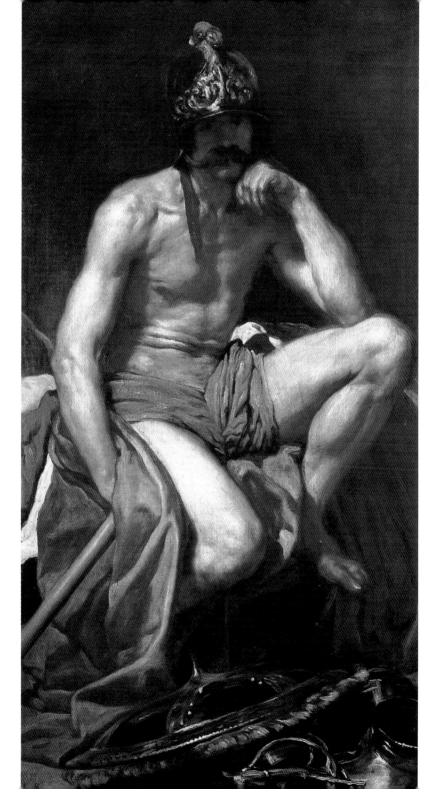

畫的二十幾幅作品，即可得到二種「事實」的結論，來證明他不是一位安於「宮廷規定」的平凡畫師。其一：在這些「規定的作業」中，畫家用非常「彈性」的風格詮釋其作。其二：至目前為止，尚有許多關鍵問題還沒有答案，凡有「答案」被提出，在在說明「它」不是宮廷樣板的作品。

一六二四年十二月接到彼得‧德‧阿拉西爾遺孀（Perer de Araciel）請他畫菲利普四世肖像的八百元（800 veales）。一六二五年六月初開始〈戰勝布雷達〉（Rendicion de Breda）；這年也是畫家最得意的一年，國王為他加薪，繪畫之路更得心應手。至一六二六年另一個宮廷畫師莫拉（Moran）逝世，維拉斯蓋茲請求國王，讓他的岳父巴契哥來頂位，如此巴契哥也進入宮廷，當起了宮廷畫師。

一六二七年菲利普四世命四位宮廷畫師：加爾杜秋（Carducho）、加塞斯（caxes）、維拉斯蓋茲及那由（Angel Nardi）做一次測驗，最後維拉斯蓋茲脫穎而出，獲得最高榮譽，國王也同意評審團的決定，將「皇家首席畫家」之封號給他「寵愛已久」的愛將。

維拉斯蓋茲在這段時間不只解決了宗教、神話中龐大佈局的問題，也以技巧表現出一個真實元素的質感。這種天份與才華自從他在塞維亞初學畫藝時就顯露出來，入宮做畫師的這些年來，他的功力持續增進，就如其岳父巴契哥所說：「⋯維拉斯蓋茲至小就烙印著與眾不同的風格，在眾多藝術家中他的表現經常是鶴立雞群，一枝獨秀。」

而此時期的作品，大約有一半是國王的肖像或皇親貴族的肖像，其代表作如〈奧利瓦塞公爵〉、〈卡洛斯王子〉的肖像。

〈奧利瓦塞公爵〉

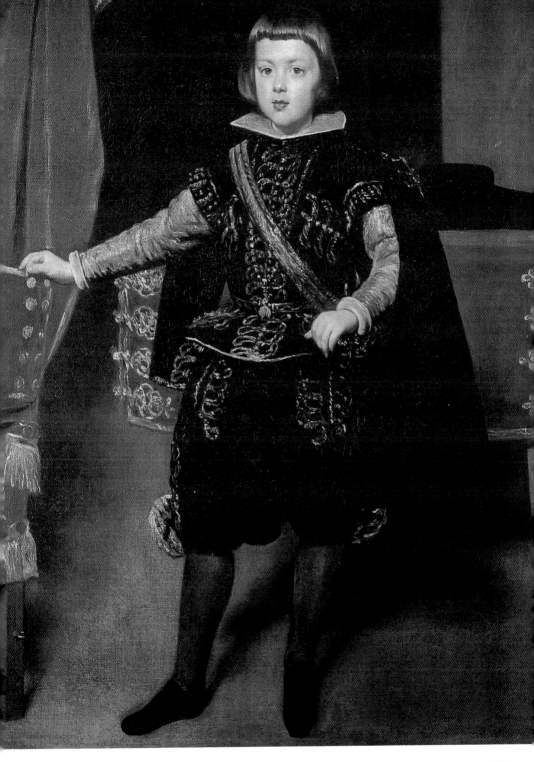

奧利塞公爵（局部） 此十字架可公示世人公爵的地位不是一般的水準。（右圖）

奧利塞公爵（局部） 鑰匙象徵「奧利瓦塞」公爵的社會地位階級，畫家特別以黑色背景強調出，而且又配合黃金鏈子，更能表現主角「顯赫」的風範。（左圖）

奧利塞公爵 1624年 油彩、畫布 206×106cm 巴西聖保羅美術館藏（左頁圖）

這幅作品是維拉斯蓋茲頭一次畫國家行政首長的全身肖像。畫面左邊的鑰匙，幾乎以正面表現，這種鑰匙代表國家、社會最高地位的表徵；而且畫家使用暗色衣服來突顯這種「符號」的象徵性，更可以說明畫家想突顯對這位「守護神」的最高敬意之表現。

公爵身上配帶著金帶子，也是具有顯貴特性的象徵。右上方胸前繡的紅十字符號，也是屬於一種行政命令的地位標誌，在當時許多人依照這種「符號」可瞭解一個人的規屬階級。不過在圖見29頁另一位典藏同系列〈奧利瓦塞公爵〉肖像的維雷斯-費沙（Jose Luis Verez-Fisa）家中，〈奧利瓦塞公爵〉肖像畫面畫的衣服卻屬於另一階級（Al cantara）的政令。而此作畫面中的人物表情更堅定、高貴，手部更加細膩，使畫面看起來更加配合畫中人物的象徵地位。

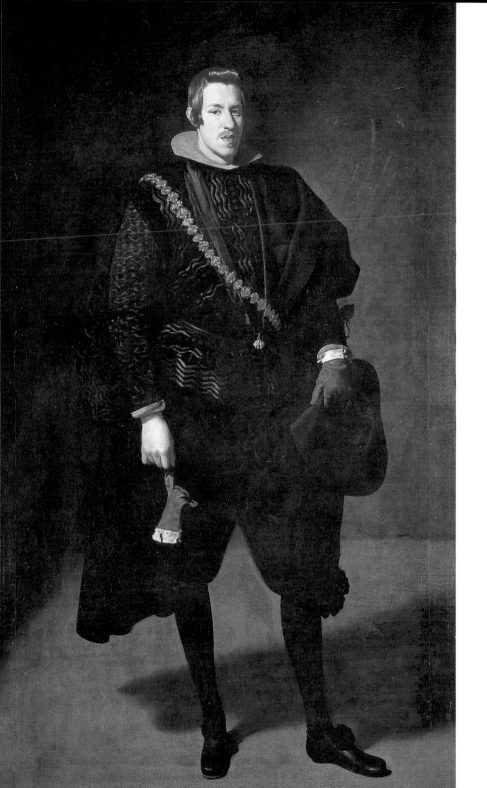

卡洛斯王子（局部）卡洛斯王子手持手套的姿勢非常高貴；如：用膚色強調手的明顯性，小指纖膩的彎曲，更說明一位貴族的氣質。（右圖）

卡洛斯王子（局部）（左圖）

卡洛斯王子 1626-7年　油彩、畫布 210.5×126.5cm 馬德里普拉多美術館藏（左頁圖）

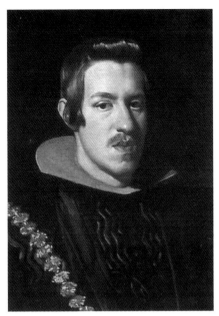

〈卡洛斯王子〉

此畫作於一六二六～一六二七年之間，畫面主角是國王的弟弟，年近二十歲的卡洛斯王子。

這幅作品，王子擺的姿勢比以往更隨性、自在，而且從右手拿著手套的方式來看，是一種非常高貴的表現法，這是描繪主角人物舉止高貴最佳的寫照。背景還是用暗色系來強調主角的明顯性。

另外圖中卡洛斯穿著的衣服是哥哥菲利普四世時代最流行的衣服。這種衣服在當時被稱爲「大沙拉葉子」的領子——維拉斯蓋茲原自南部安達魯西亞的裝飾風格。畫家處理這種領子，以非常端莊、典雅的手法將主角襯脫出效果。其身上帶著一條斜金帶也是配合衣服做的，雖然是細部地方，畫家還是小心翼翼的表現，期望能再一次把主角顯貴的特徵，在黑漆的畫面中強調出來。

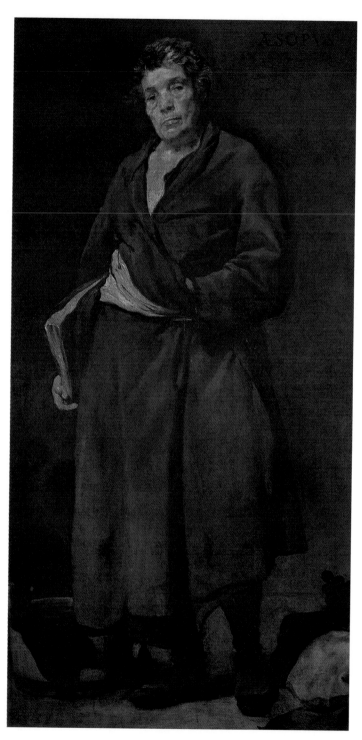

伊索　1636-40 年　油
彩、畫布　179×9 4cm
馬德里普拉多美術館藏

梅尼布斯　1639-40 年
油彩、畫布　178.5×
93.54cm　馬德里普拉多
美術館藏（右頁圖）

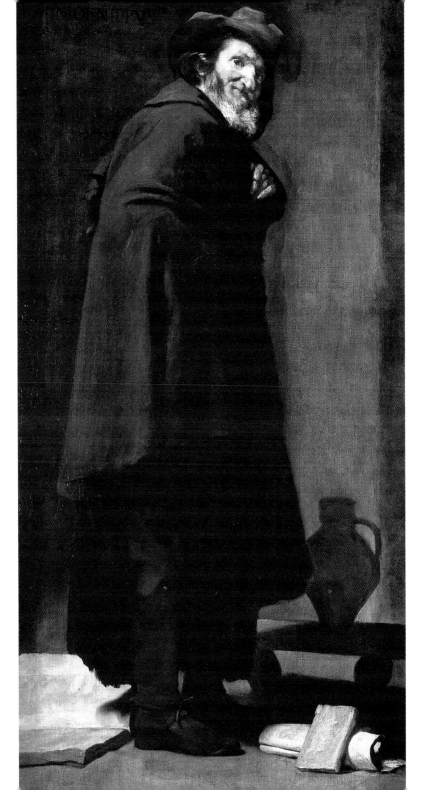

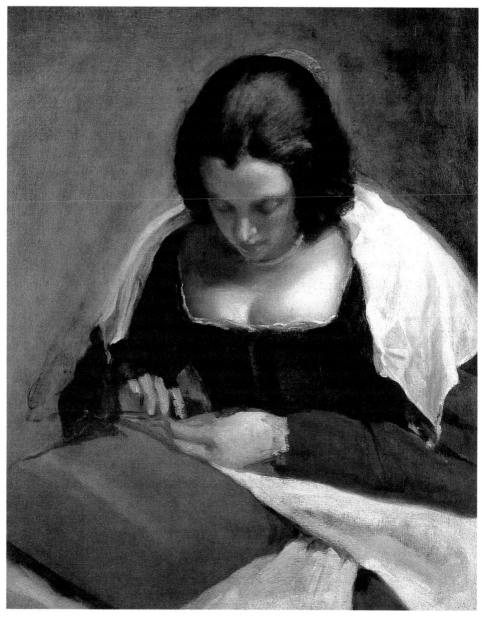

針黹女　1635-43 年　油彩、畫布　74 × 60cm　華盛頓國家畫廊藏

針黹女（局部）（右頁圖）

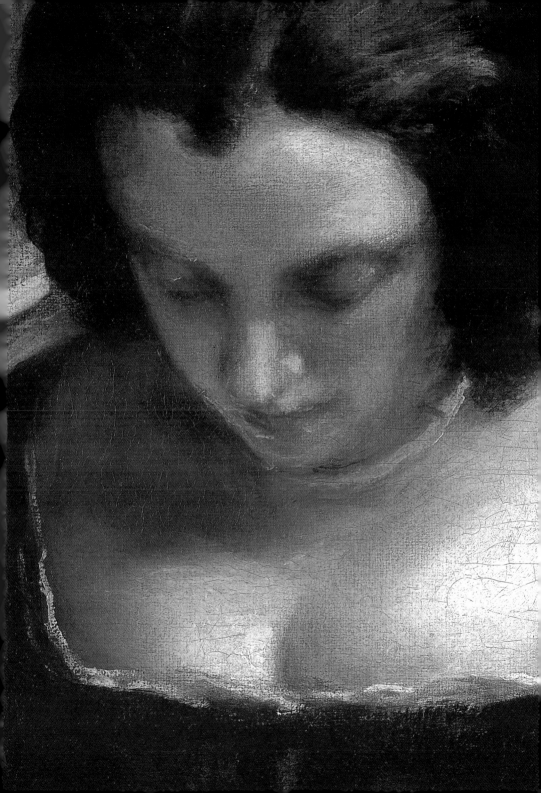

總而言之，在馬德里第一期的短短年代，可得到幾個結論，也能大致規劃出維拉斯蓋茲在此時期的繪畫發展路線；相信他最大的「繪畫利益」是能將工作與喜好結合，在創作上專心研究，讓人感覺到有其改變。例如，在布局方面：我們感謝他解決了許多創作者長久以來未能解決的宗教大場面的布局。在肖像方面：採用各種人物當題材，專研各個「模特兒」的角度及神態，實在可觀。例如，描寫皇家人物或公爵奧利瓦塞等皆用全身像表現，反觀處理其他人物肖像則用半身像或胸部以上來表現。這種方式可說是表現階級相異的手法，因為全身像有動作、擺姿勢，能完全表現所畫肖像人物的心理及身體狀態。在神話方面：畫家以獨特的看法表現出一種易懂，又不失宗教教義的手法，使宗教趨於生活化。無論是在題材方面或是人物表現上，在當時的西班牙，是沒有任何畫家可以與其並駕齊驅的。

在結束馬德里風格之時，最能代表畫家突破自由創作的象徵性作品，也許只有三幅作品可以作為代表：分別是〈酒鬼〉（1628）、〈十字基督〉（1628-1629）〈聖湯馬斯的迷惑〉圖見41頁（1631-1632）。這三幅作品立即化解一些「吃味過重」的其他畫家們所下的評語：一種批評維拉斯蓋茲是只會畫頭部的畫家封號。這三幅作品表現的手法已具多樣化，維拉斯蓋茲開始對義大利威尼斯大師有興趣──做為一位像義大利的畫家，而非義大利人的他，開始尋找藝術新路線，所以在未去義大利「受訓」之前，就仿畫了幾位大師的傑作；如魯本斯調子的〈酒鬼〉即是最好的例子。

〈酒鬼〉這幅作品，我們已無從得知是誰叫他畫的，或是因何動機引起他畫這麼一幅「生活化」的作品。但是，可確定的是，畫家製作出一種安達魯西亞環境的畫面，將宗教意味的感覺深入淺出的描繪出來，給當時保守的「繪畫規格」帶來無比震憾。另一幅宗教作品〈基督與基督教精神〉中可看出畫家已放棄闡述式的表現方式，採用寧靜的宗教畫面來代替繁雜的宗教特圖見142頁

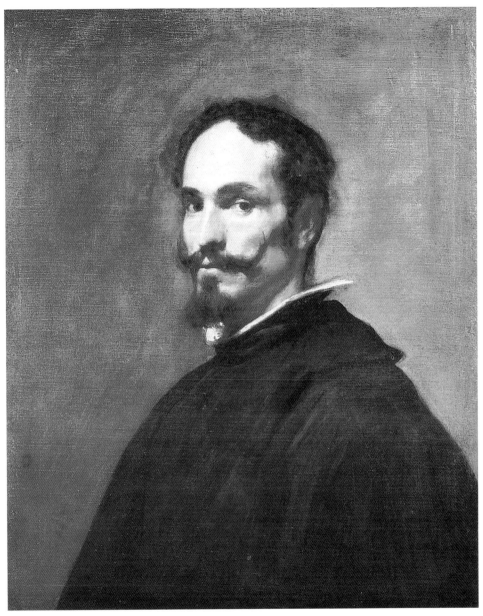

男子肖像　1635-45 年　油彩、畫布　76 × 64.8cm　倫敦威靈頓美術館藏

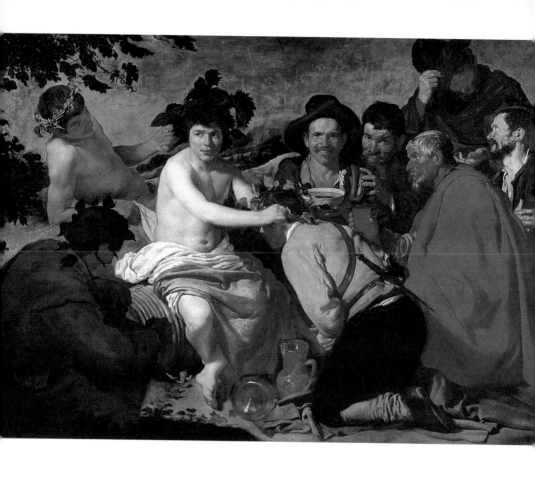

徵。它的尺寸既不像私人委託的作品，也不像是一幅教堂委任
的作品，至今還是令人費疑猜。而類似這幅畫風的另一幅作品
〈聖湯馬斯的迷惑〉也是一幅動人的傑作。

〈酒鬼〉

　　圖中共有八個人物圍繞著一個男孩巴哥（Baco）。整個畫面
取材可能是來自於神話故事中的情節，畫家用描寫真實工人過
節慶的情形來諷刺當時塞維亞工人的工作環境。

　　〈酒鬼〉是一個非常「入俗」的主題，依歷史研究者得
證，此作不祇是一幅入俗的表現——畫面顯示一種非常「曖昧」

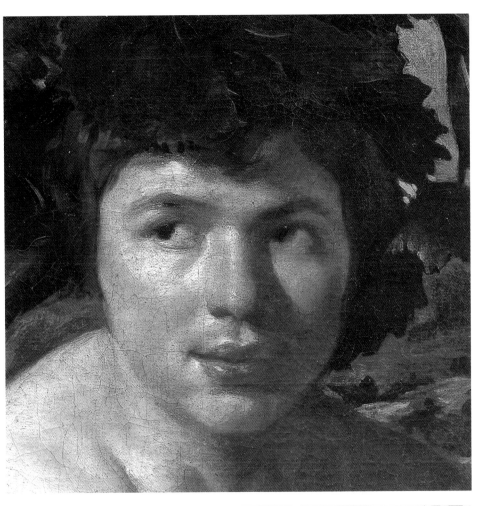

酒鬼（局部）（上圖）

酒鬼（局部） 前景的靜物，是為增加空間的漸層
而放的。（右下圖）

酒鬼 1628-29 年 油彩、畫布 165 × 225cm
馬德里普拉多美術館藏（左頁圖）

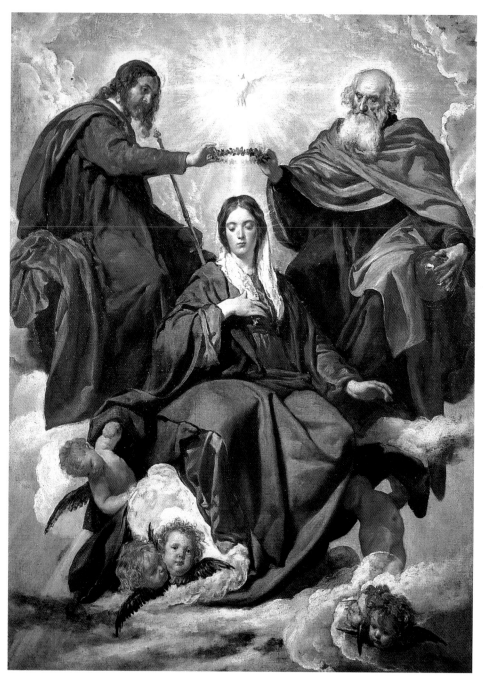

聖母戴冠圖　1641-2 年　油彩、畫布　176 × 124cm　馬德里普拉多美術館藏

聖母戴冠圖（局部）（右頁圖）

的「加冕禮」，這也是一幅在布局上算是平衡的作品。主角是一位裸體的男孩（Baco），用紅、白色布蓋著部分身體，為了製造畫面的氣氛，用器皿、顏色、人物嘻笑、滑稽的臉來增加場面的熱鬧。

一些評論家記載這幅畫，除了與卡拉瓦喬、黎貝拉（Ribera）、魯本斯（Rubens）等大師之作相似外，也與提香（Tiziano）之作（Olimpo）相似。雖然維拉斯蓋茲使用這種相似手法來畫塞維亞的街道人物與習俗，也就是說——寫生的「入俗畫」。不過，此作也有許多後繼者模仿，最主要有印象派大師：莫內的〈左拉〉（Emilie Zola）即是一幅仿〈酒鬼〉最好之作。

前往義大利

一六二八年魯本斯因政治（外交）關係第二次拜訪馬德里，維拉斯蓋茲陪他到處參觀。毫無疑問的，他們一定在皇室典藏的「大師」作品前，討論過許多問題，交換過許多意見。魯本斯也一定談及許多義大利大師的作品，令維拉斯蓋茲嚮往義大利。於此，畫家不久之後「用力爭取」國王同意，走訪義大利一趟——一六二八年八月國王特允愛將以「外交」關係去一趟義大利，而且特頒一只「榮譽出差」令讓畫家光榮到義大利考察。八月十日，維拉斯蓋茲到巴塞隆納坐船轉往義大利。

義大利是讓畫家藝術生命產生轉捩點的城市。維拉斯蓋茲到義大利，國王給他四百銀幣出差費（相當於其兩年的薪水），奧利瓦塞公爵給他二百金幣及一個國王的徽章、一些外交件信，表面看似畫家是因政治的理由出遊；但他最主要的目地確是要去認識義大利威尼斯、羅馬當時流行的藝術風格。

十七世紀的威尼斯已褪去昔日「製造藝術品」之冠的封號，也失去一部分地中海商業功能，相較於英、法、荷則稍稍落

少女 1640年 油彩、畫布 51.5×41cm 紐約美國西班牙協會藏（右頁圖）

119

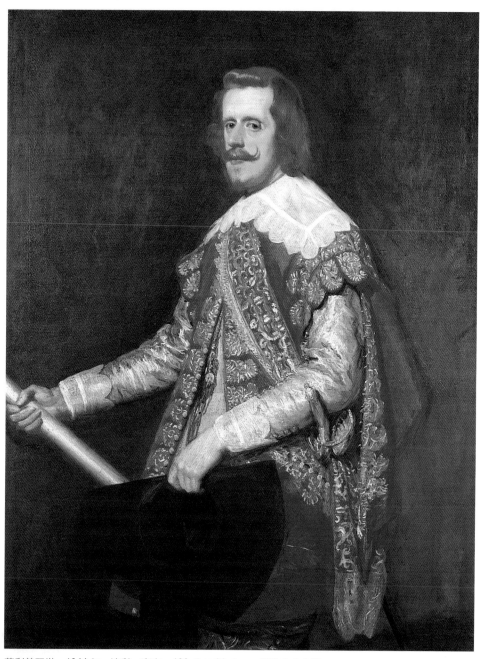

菲利普四世　1644 年　油彩、畫布　133.5 × 98.5cm　紐約私人收藏

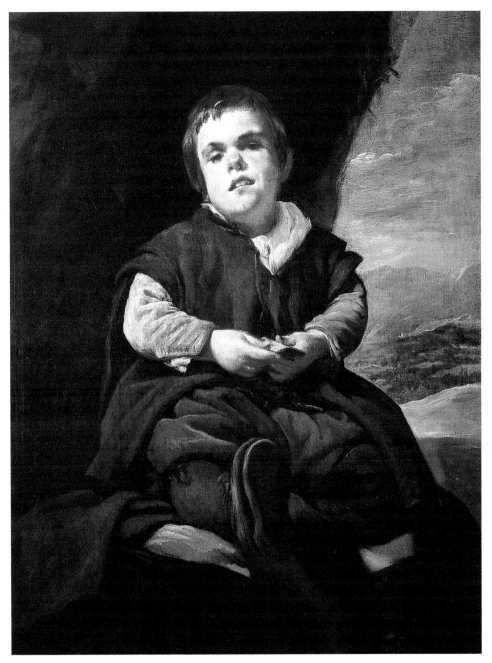

侏儒法蘭西斯柯・雷斯坎諾　1636-44 年　油彩、畫布　107.5 × 83.5cm　馬德里普拉多美術館藏

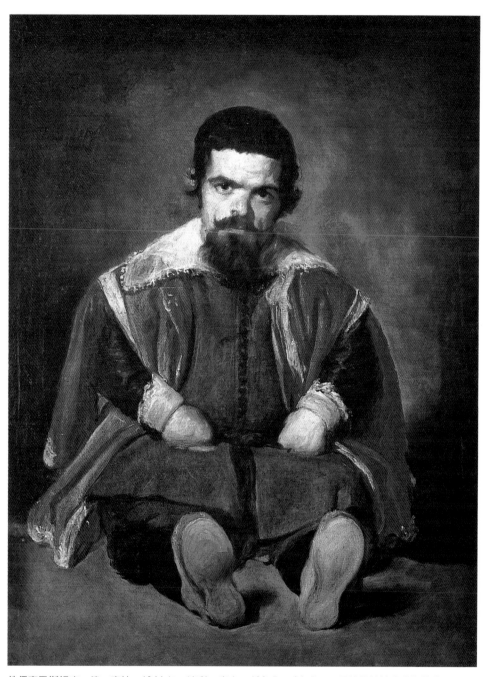

侏儒賽巴斯提安・德・摩拉　1644年　油彩、畫布　106.5×81.5cm　馬德里普拉多美術館藏

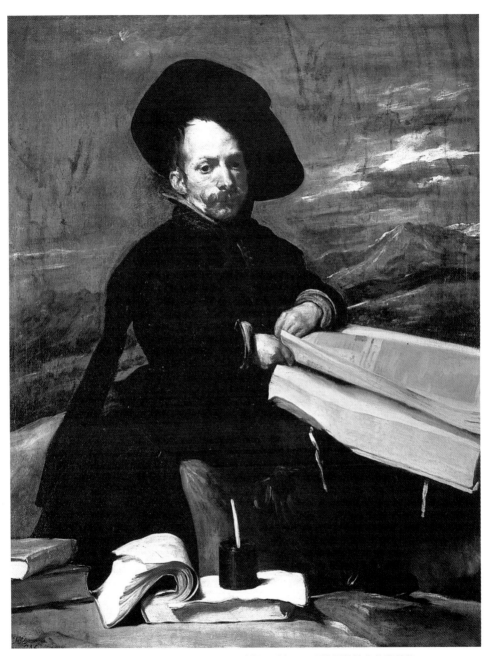

侏儒迪亞哥・德・阿賽多　1644年　油彩、畫布　107×82cm　馬德里普拉多美術館藏

後。在文化方面，因政治衰落，藝術界急於振作文化，打開藝術瓶頸，經常聚會在所謂的「沙龍」裡發表他們心目中的想法與意見。儘管如此，也是沒有巨大的藝術或個人新風格出現，祇留下十六世紀傳下來的強勁藝術風格。

反觀羅馬，十七世紀初的羅馬搖身一變成為一座義大利所有藝術之都的中心，一座混合許多流派的所有。從十六世紀末流傳下來的文藝復興即是其中之一。此派已在義大利各學院奠定成形，在此孕育出更新的流派──一六三〇年新威尼斯主義（neo veneciano）產生──專研顏色、場面浩大、富麗堂煌的畫面、唯美人物等風格，是一種代表後巴洛克主義發展至頂峰的主義。另一方面，歷史畫題更走向神話內容，更平靜，漸漸脫離卡拉瓦喬式的風格，朝向古典主義的路線──以巴布西亞迪（Bambocciatti）為主，外表高貴、減少描述日常生活景象──維拉斯蓋茲就在這種環境下「感受」、「領會」出其繪畫的新方向。

第一次義大利之旅（1629～1631）

畫家從赫諾瓦（genova）至米蘭，之後往威尼斯，受到提香、汀特列托（Tintoretto）的洗禮，經波羅尼亞（Bolonia）再到羅馬。在羅馬停留一年，受拉斐爾、米開朗基羅熏陶；住在梵諦岡裡，依巴契哥的說法：「畫家有一些顯貴房間的鑰匙，其中一間即是畫有蘇加里壁畫的房間……」。雖然畫家住得非常豪華，但他還是喜歡住在一個可以研究古典雕塑作品、繪畫的地方，才不致於感覺到那麼孤單、無趣。如此得到西班牙駐義大利大使的幫忙，搬到「比亞·梅蒂西」館，一座可以讓畫家專心研究、模仿許多古畫的場所，一座可以吸收義大利「綜合」畫派的行館──維拉斯蓋茲就在這麼「綜合」的熏陶下，帶回了兩幅與以往不同風格的作品：〈火神的冶鐵廠〉、〈約瑟夫給

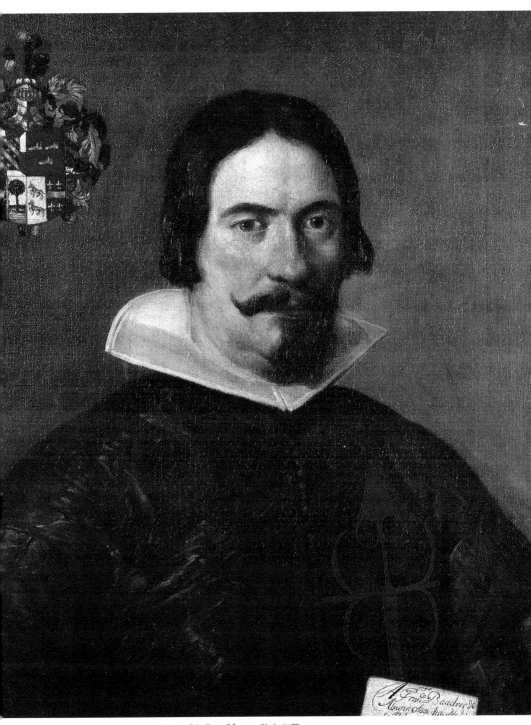

阿巴卡　1638-46 年　油彩、畫布　64.5×53cm　私人收藏

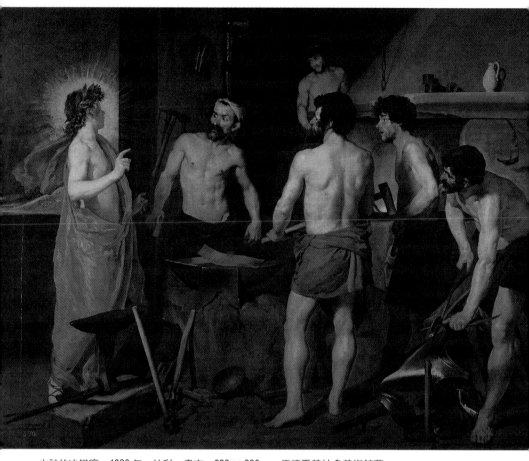

火神的冶鐵廠　1630 年　油彩、畫布　223 × 290cm　馬德里普拉多美術館藏

雅各的血跡外衣〉，也買回了一些威尼斯大師如提香、巴塞諾
（Bassano）等傑作。

〈火神的冶鐵廠〉

　　此作是畫家在羅馬居住期間完成的作品。依風格來看，確是
是受基杜（Guido）、古典主義的影響。也有人說，由光線的安
置法，像西班牙另一位住在義大利那不勒斯成功的畫家，也是維

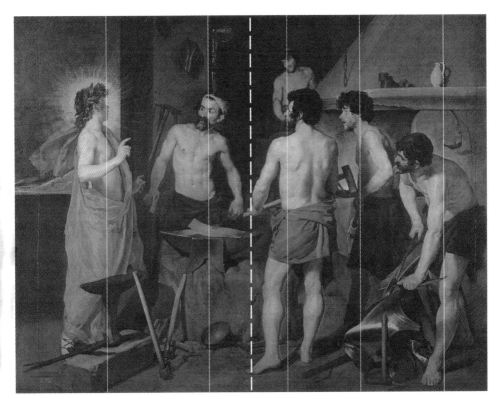

火神的冶鐵廠　分析圖　圖中示是以人物橫向排列來將空間加深的一種佈局手法。

拉斯蓋茲崇拜的畫家——黎貝拉之風格。除此之外，這幅作品也展示，畫家已找到一條「綜合」及「平衡」人物位置技巧的最佳寫照。

　　畫面左邊年輕的阿波羅帶著皇冠，畫家特意的將阿波羅皇冠加上光環，有點想要利用此「光芒」照亮昏暗的冶鐵工廠，使人看清主角與配角的身分。然而這種人、神混合的表現，我們在早期維拉斯蓋茲之作，〈耶穌在瑪達和瑪麗亞之家〉中出現過，但這次他又以新式的畫法來增加畫面的神奇性。

　　圖右邊有一件正在被鑄造的摩登盔甲。這件盔甲在此是象徵靜物「最驕傲」的表徵，與阿波羅的光環和背景之火光相較，

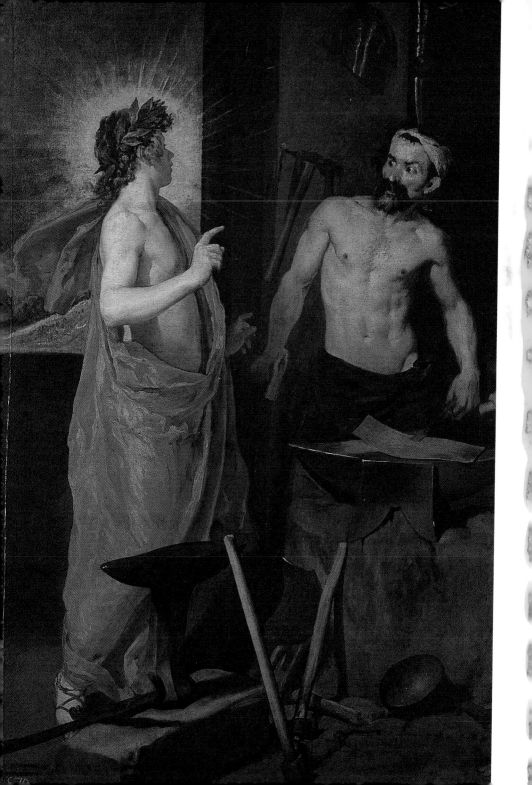

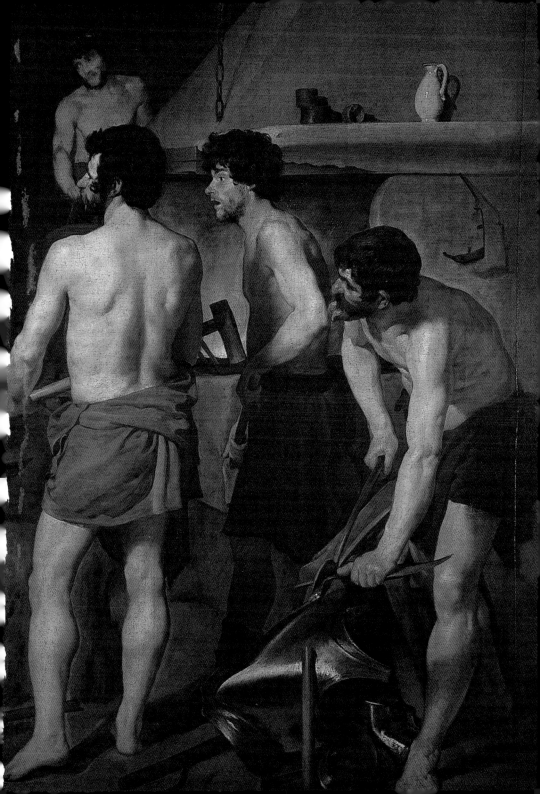

它是屬於畫面的第三焦點。

右上方還有一個小小的「筆記」——花瓶，左邊有二處小小的「調子」：阿波羅的藍色帶子（拖鞋上），及背面帶土藍色的夜景，畫家都以細心、費力的技巧來處理，雖然它們都是如此的小，卻透露了畫家對每一個細節有非常用心的處理。

畫面中間，有一位背向觀眾的鐵匠。這位鐵匠也許是整個畫面最具「專業」手法的元素，畫家把他身體描繪得有如英雄氣魄一般的造形、結實有力，卻有一小撮白髮陪襯，有其隱喻的手法：鐵匠雖有鋼鐵的身體，卻也難隱歲月的痕跡，似乎暗喻著「虛有其表」的味道。最後此畫的表現也引導了西班牙十七世紀繪畫的發展——反神話的趨向。

而以結構來說，該畫基本是直立式，但人物並排卻是連續橫式形發展。這種表現也是一種尋求畫面空間深度的表現。

以畫面的光源來說，最明顯的地方即是阿波羅身上披的橘色衣服及頭上的光環。這種亮度剛好與鐵匠群成對比形式，然而畫家實際的用意是想利用阿波羅的光，照亮整個畫面，依遠近距離來建構畫面的氣氛。所以整個畫面的調子可從阿波羅的光環開始、橘色的衣服到紅色的鐵塊及土黃色系列的整體人物，不難發現又是一幅「暖色系」之作品。這幅畫說明了畫家並沒有放棄在塞維亞學習的理念，現在更加入在義大利學習到的新美學觀念，兩者呼應使畫面更豐富動人，是畫家在義大利吸收理論後，所實驗完成的一件成品。

〈約瑟夫給雅各的血跡外衣〉

這幅作品也是一六三○年在羅馬畫的，與〈火神的冶鐵廠〉是一對類似的作品；尺寸類似、風格大致相同，但以畫面結構來說，〈約瑟夫給雅各的血跡外衣〉比較幾何性，〈火神的冶鐵廠〉因光投射的方式多向，透視空間比較大，比〈約瑟夫給雅

習作：火神的冶鐵廠中的阿波羅頭像　1630年油彩、畫布　36.3 × 25.2cm　馬德里普拉多美術館藏（右頁圖）

火神的冶鐵廠（局部）（前頁左圖）

火神的冶鐵廠（局部）（前頁右圖）

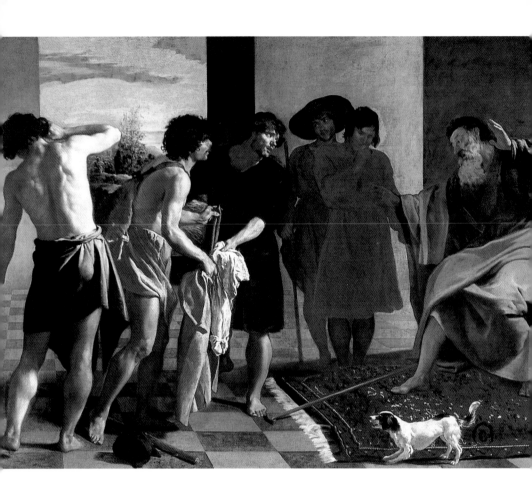

各的血跡外衣〉結構更仔細。這兩種類似風格的演變，從畫家畫
〈酒鬼〉開始，到最後前衛時期的代表作〈紡織女〉皆屬同系列的
創作路線，值得重視。

　　此作是描述造謠中傷的寓言的故事內容。畫面左邊的方格子
地面，是維拉斯蓋茲在義大利學習到的透視畫法，其空間深度可借
由地面上的木棒及人物陰影，讓它更加延伸。

　　畫面背景左後方，也就是介於兩位年輕人的後面：一位假裝
在哭泣，另一位則一副驚慌失措的樣子。有一幅非常出眾的小筆

約瑟夫給雅各的血跡外衣（局部）雖位於小處但可見藝術家精心的表現，使畫面看起來更完美。（上圖）

約瑟夫給雅各的血跡外衣（局部）　這隻小狗正在吠說謊的約瑟夫兄弟，宛如叫觀者不要相信他們所說的話。此作之後狗在畫面中皆象徵忠實之意。（下圖）

約瑟夫給雅各的血跡外衣　1630年　油彩、畫布　223×250cm　艾爾・艾爾斯科里亞耳修道院藏（左頁圖）

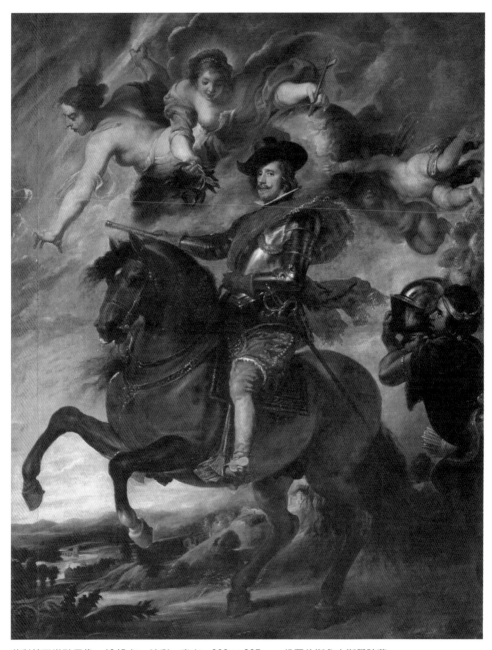

菲利普四世騎馬像　1645 年　油彩、畫布　393 × 267cm　佛羅倫斯魯本斯學院藏

菲利普四世騎馬像（局部）（右頁圖）

　　風景畫，也是藍色調子，由此也可證明畫家尚未完全放棄卡拉瓦
喬式的畫法。

　　　右下方有一隻狗，正向著兩位說謊的何塞兄弟「吠」，好
像告訴觀賞者：不要相信他們所說的話似的。這種活生生的細部
表現，再次顯示維拉斯蓋茲的觀察力是比一般畫家更加細心。在
此之後，狗在往後許多藝術家的作品上，皆象徵「忠實」。

巴斯特・卡洛斯王子和侏儒玩伴（局部）黃色小配飾，畫家特別用技巧性的手法將畫面分成二部分；畫中有畫的感覺。而原本是拿劍的手，但畫家用握拳（權）的方式展現，更能詮釋出一位有權者的「事實」與其氣勢。（上圖）

巴斯特・卡洛斯王子和侏儒玩伴（局部）（下圖）

巴斯特・卡洛斯王子和侏儒玩伴　1631年　油彩、畫布　128.1×102cm　波士頓美術館藏（右頁圖）

〈巴斯特・卡洛斯王子和侏儒玩伴〉

　　一九三一年當維拉斯蓋茲回到西班牙，第一幅作品就是替巴斯特・卡洛斯小王子畫肖像；因為在他還沒回西班牙時，菲利普四世已決定等他一回來，就替兒子執筆畫肖像，同年三月，畫家即完成此作。

　　王子是菲利普四世與伊利莎白所生的小孩，也是一位非常受寵的王子，但命運捉弄人，這位王子逝世的比他父親還早。不過

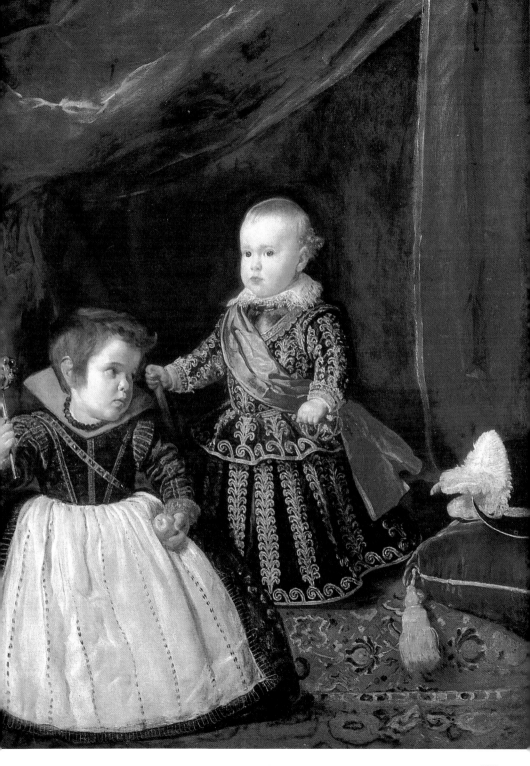

畫家維拉斯蓋茲卻畫過許多幅王子的肖像。 圖見 90、94、103 頁

圖中左邊的小精靈（侏儒）姿態架勢看起來比較自由、豪放，頗具有小孩子的特徵。這位侍者右手拿著鈴鼓，左手拿著帶有「欲望」象徵的橘子，並掛著一條非常具有象徵性的寶石帶子，但是要是和右方王子比較起來，卻簡單、樸實多了。反觀王子的姿勢，是依照大人慣用的姿態顯示，看起來非常嚴謹、顯貴，來區分二者間主與從的等級。王子右手也持象徵權勢的桿子，左手本應持劍，畫家卻用非常高貴的握拳方式表示，讓王子顯赫，一派大人的樣子。

右下方橫式發展的布局，可分爲二，一是王子的位子，二是侏儒的位子，一高一矮，清清楚楚的將誰是主角的身份表現出來。右方紅枕頭上的黃色絲結是在區分這二個空間。這又是一種畫中有畫的表現。侏儒雖是位於第一視平線上，卻是站在王子的站台之下，這種布局巧妙的化解喧賓奪主的問題。

從義大利返回馬德里（1631～1648）

一六三一年畫家回到馬德里，國王隆重接風，維拉斯蓋茲也很快的就回謝國王：國王不僅在他不在的這段期間沒有讓其他畫師畫他，甚至連剛出生的兒子卡洛斯也等著維拉斯蓋茲回國才執筆，真是厚待得讓其他畫師羨慕。

一六三三年他唯一的女兒法蘭西斯卡（15 歲）下嫁給馬松（Juan Bautista Martinez del Mazo）；馬松的出生日期，史上並沒有確實的記載，可能生於一六一〇～一六一五年之間，死於一六六七年；他原本就在維拉斯蓋茲的畫室幫忙，和法蘭西斯卡結婚後生了八個孩子，但我們很少看到畫家畫眾孫肖像。在他作品中只有他太太、女兒及一位孫女出現，這可能是因爲工作太煩忙，沒有多餘的時間畫這麼多孫兒。還好馬松有畫一幅〈藝術家庭〉，呈現維拉斯蓋茲唯一女兒的「全家福」（維也納美術館典藏），讓我們今天可以一窺畫家孫兒的樣子。而既然成爲畫家

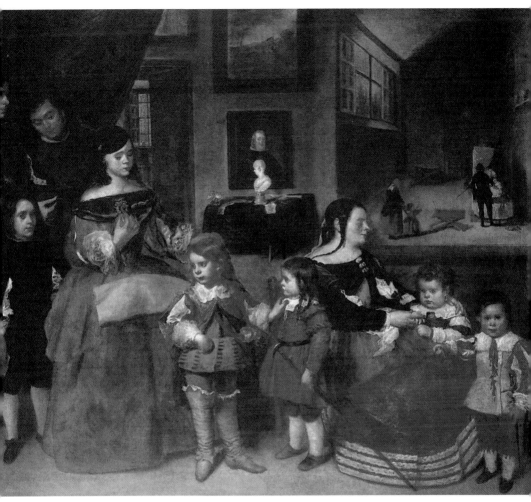

馬松　藝術家庭　1659 年　油彩、畫布　維也納美術館藏

的女婿，維拉斯蓋茲不只將他「宮廷傳訊官」的職位給他的女
婿，更幫忙他成爲王子卡洛斯身邊的畫師，雖然馬松沒有眞正當
過維拉斯蓋茲的助手，但卻在那裡學到許多技巧，而且在一六四
五年王子逝世後，國王還繼續給馬松薪俸及保持其職務，直到他
心愛的維拉斯蓋茲死後，才將馬松扶正爲宮廷畫師及接替他岳父
的職位。

　　維拉斯蓋茲自從在一六三四年受封「衣飾總管」之後，連續得到許多封號，年薪也直飆天價，其繪畫風格依包洛米諾（Palomino）的說法：「……產生了一種奇妙的事：近看沒什麼，遠看時，哇！真是神奇之筆……」。簡單的說，顏色更豐富、更華麗，筆觸表現更自由、豪放，就像一些義大利大師風格

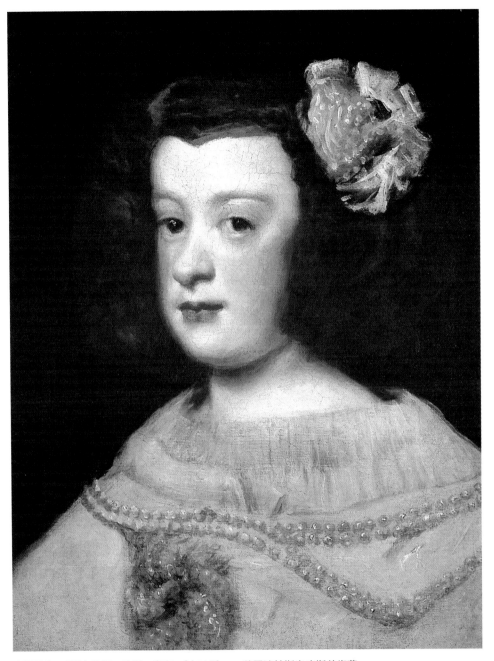

女預言家　1644-8 年　油彩、畫布　64×58cm　美國達拉斯米度斯美術藏

瑪麗亞・泰瑞莎　1648 年　油彩、畫布　48.3×36.8cm　紐約大都會美術館藏（左頁圖）

一樣。而且最重要的是，畫家回西班牙的這段期間，畫了大約七十多幅作品，明顯的表現出他在義大利所受到的影響。不用說，最明顯的改變莫過於他的肖像畫都被掛在「雷汀諾」館和「靜宮」內。這些作品無論是技巧或顏色層次，絕對表現特殊。雖然，理所當然地肖像畫佔了大多數，因為肖像是宮廷畫家的基本作業，但此時期他的作品也有一部分不像宮廷所「規定的作業」——結構不多，卻多樣化。

〈基督與基督教精神〉

這幅作品最特殊的地方是在於布局及調和的顏色。以結構來說類似〈煎蛋老婦〉，屬於對角線，是畫家早期在塞維亞的畫作風格。

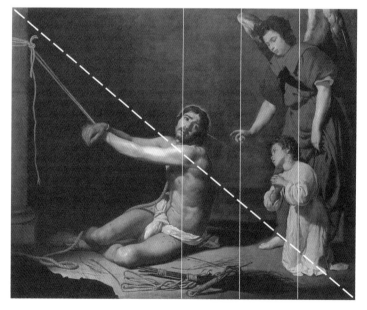

基督與基督教精神
分析圖　圖中由基督身體為中心，手與繩子和小天使形成對角線佈局，而兩旁柱子與高立的天使形成對稱局式。

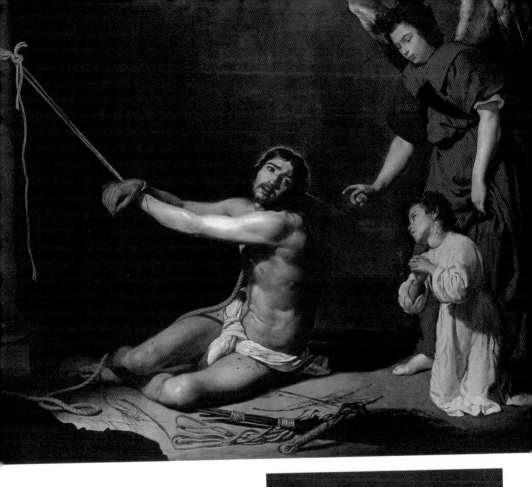

基督與基督教精神　1626-8年　油彩、畫布
165×206.4cm　英國倫敦國家畫廊藏（上圖）
基督與基督教精神（局部）　基督耳朵射出的光芒
（右圖）

從畫面基督被綁的雙手及繩子開始，接上基督身體投射出的光線，再到右邊小天使的地方，為對角線的布局。以中間為基準，左邊柱子與右邊高聳的天使，正好成對稱之實。而且畫面的採光也引用了早期塞維亞風格——來自左上方的光——依人物遠近，分出主角的等級。然第一平面上，有些靜物：一些傳統刑罰的工具，被畫家用左上方的光特別突顯出，令人感同身受基督為人類「贖罪」所受的痛苦。

以顏色來說，還是屬「暖色系」，彷彿又回到畫家早期塞維亞風格，但儘管布局或顏色重拾「舊枝」，卻以「全新的手法」來處理，不會讓畫面有「陳舊腐朽」的味道，例如：此作的顏色雖然仍屬暖色系，但以基督土黃色的身體來強調出整個畫面的「焦點所在」，而不像已往，要用光的投射來強調。

〈十字基督〉

圖見 146 頁

基督身體畫得像古典美男子的造形，又以暗色背景來襯托，使之格外明顯。這種表現手法屬於古典主義風格，是畫家在義大利時所學到。

畫面中頭部低垂的基督，帶著一個荊棘的冠，這個頭冠可說是整個畫面的重心，據說這頂冠曾影響了畫家作畫的心情，畫家不忍心看到基督被荊棘刺痛的樣子，所以不耐煩的，快速完成此作，甚至只畫了一半基督的臉。

基督頭上方有三排文字：希臘文、拉丁文和猶太文。文上說明著「耶穌是所有猶太人的王」，但畫家沒用傳統的縮寫「INRI」來表示，卻將全文寫出，且用三種文字表達，可見對其信仰的真誠。基督最下方，兩隻腳支撐地方，是用一塊寬木板撐著，每一隻腳釘一根釘子，這種表現是畫家聽從巴契哥的指導而來的。而且這種表現後來也得到許多教堂牧師、教主的支持與讚同。

年輕朝臣　1626-8 年
油彩、畫布　89 × 69cm
慕尼黑巴伐利亞國家繪畫館藏（右頁圖）

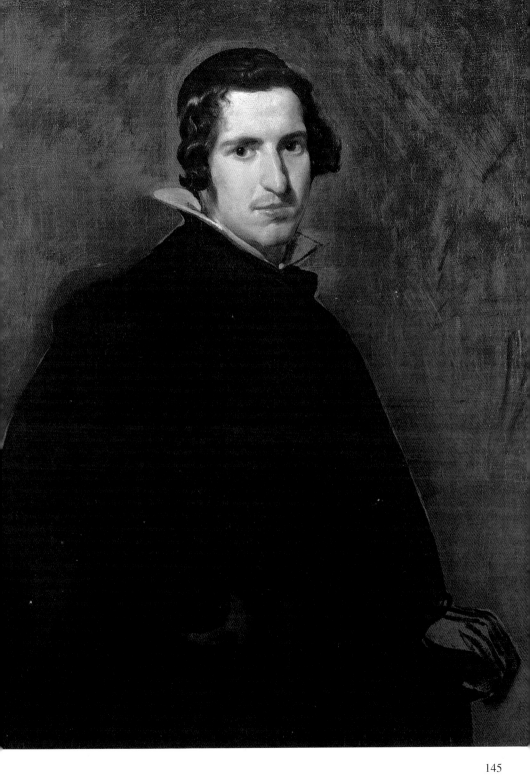

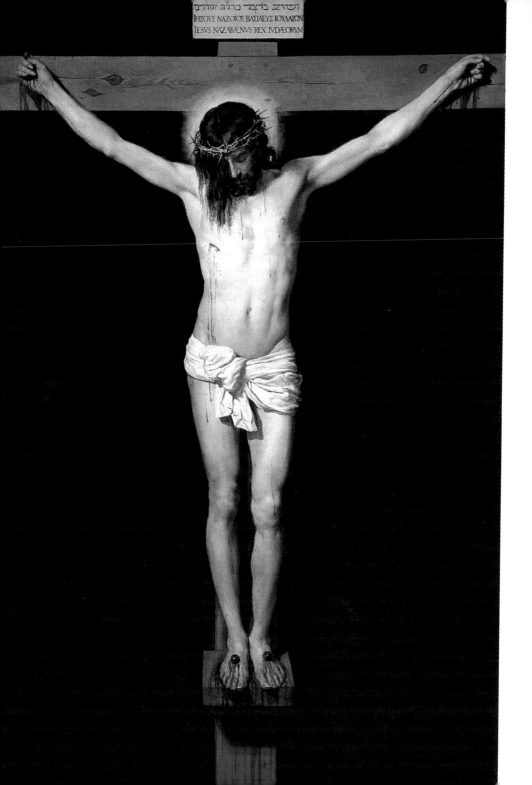

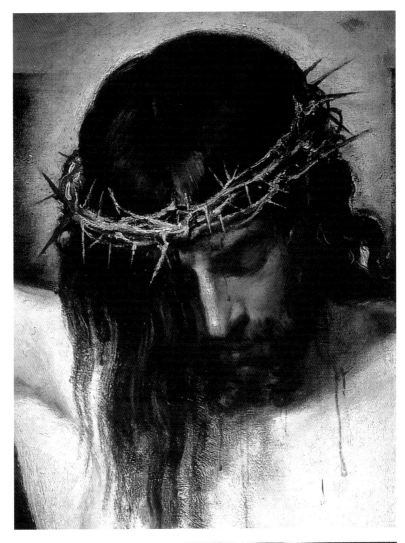

十字基督（局部） 基督的臉只畫一半。筆觸可看到
較自由豪放猶如印象派的筆法。（上圖）

十字基督（局部） 腳上每一個釘子釘在腳上的畫
法，是由畫家的岳父巴契哥（Pacheco）指導。這種
表現也在後來令所有的宗教人員所認同。（右圖）

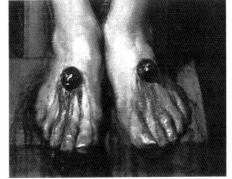

十字基督 1632 年 油彩、畫布 250×170cm 馬
德里普拉多美術館藏（左頁圖）

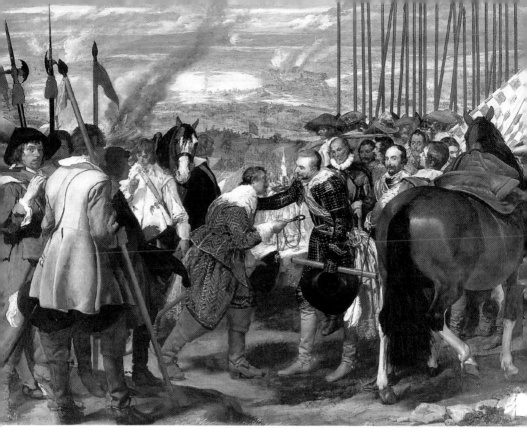

戰勝布雷達　1633-35年　油彩、畫布　307×367cm　馬德里普拉多美術館藏

戰勝布雷達（局部）斯賓諾拉侯爵的親切動作及其和藹慈祥的臉接受投降者納沙烏呈遞鑰題：一把象徵呈現「國土」的符號。（右頁圖）

〈戰勝布雷達〉

　　這幅作品是為了紀念西班牙征服荷蘭十週年慶的作品；代表當時投降者（荷蘭）將城市的鑰匙轉交給勝利者（西班牙）的歷史影像記錄。

　　作品的主體結構頗大，維拉斯蓋茲將它分為二部分：一邊是戰勝者，另一邊是戰敗者；畫面右邊的長矛整齊有秩序，就如戰勝者自負的心情；左邊的長矛稀落又無秩序，猷如兵敗山倒的情景，可見畫家引用長矛來詮釋此畫的象徵意義，所以又叫「長矛

戰勝布雷達（局部）
在納沙烏後面有一匹馬
和一位穿白衣軍服的荷
蘭軍人。這匹馬好像在
告示「戰敗者」要「記起
教訓」的味道。（上圖）

戰勝布雷達　分析圖
由畫面可清楚看到佈局
是對稱的。（右頁圖）

戰勝布雷達（局部） 在斯賓諾拉侯爵後面也有一匹馬，但是是背像觀眾，和左邊荷蘭人的那匹馬正好相對應，一頭一尾。而在這匹馬的左邊可見畫家自畫像面向觀眾，有告示人們「他也是歷史見證者的人之一」的意思。（左圖）

軍隊」。

　　雖然畫面結構複雜，畫家卻沒有把人物減化：中間兩位主角：右邊是西班牙侯爵斯賓諾拉（Spinola）（親切和藹的接受投降者城市布雷達城的鑰匙），左邊是納沙烏—西艾格（J. Nassau-Siegen）（投降者，布雷達城執政者），在他後面是一群荷蘭戰敗的長茅軍隊。而位於後方背景，有一位穿白衣的軍人和他身邊的黑馬，正好成對比的形式，此馬匹頭部朝向白色軍人，象徵「記起教訓」之意。

　　而在右方侯爵後面，有許多矗起的長茅，是由勝利的西班牙軍人拿著，象徵戰勝的味道。在長茅後面又增風景畫，像是要把空間再加深，顯示畫家對細部用心處理。然而在這群軍人中也有一匹馬背向觀眾，這種安排與另一匹荷蘭的馬匹（左邊）正好成對稱，兩隻馬象徵著一頭一尾的兩方（西、荷），具有歷史意義。最右邊的人物卻是畫家本身：維拉斯蓋茲將自己也畫進

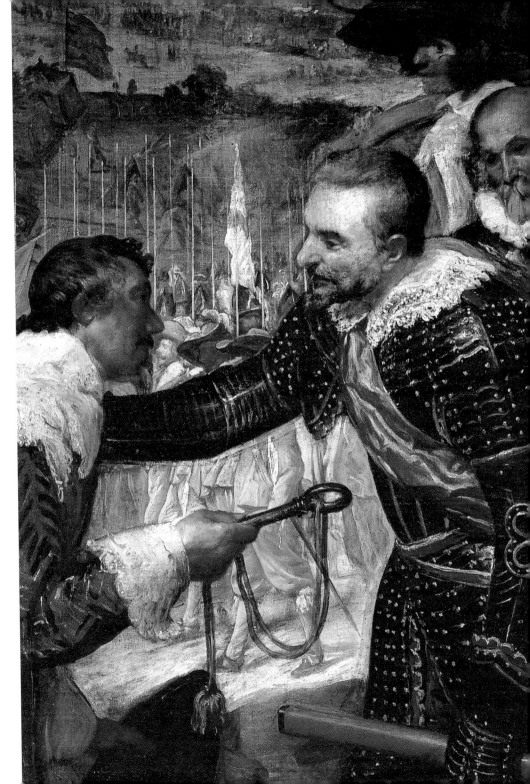

歷史裡，象徵著一種「爲歷史見證也有其份」之意。

此作與其說是爲十週年慶而作，不如說是一個生活片段的記錄，更爲貼切。雖然這件作品代表了一個「歷史」的見證，但依藝術創作觀點來說，它帶有一個非常重要的意義：維拉斯蓋茲表現光、空間、顏色綜合的創新手法。

〈菲利普四世〉騎馬圖

這件作品從頭至尾完全由維拉斯蓋茲執筆，也許，也可能，是雷汀諾館裡最好的一幅作品，畫家從一六二八年開始動筆到一六三四年或一六三五年才完成，不過這個年代尚有待考證。

畫面中馬的姿勢非常高貴，猶如馬中貴族，一副被菲利普四世教育得很好的樣子。而我們仔細看馬後腳的畫法，可以感覺到有「動態」的趨向，宛如眞馬的動作，這匹馬最嚴謹的畫法還在於馬的頭部——將馬流汗的水滴都畫得栩栩如生。

右邊的小風景（背景的風景畫），就像把國王與馬拱高一樣，有「居高臨下」的象徵味道，然由植物及小山的造形來看，卻可發現是位於普拉多區的風景。

最後主角——菲利普四世的腳，只要仔細觀察，也可以看出與馬後腳一樣，有「動態」表徵。令人驚訝的是畫家像是記錄一分一秒經過的事實；觀察入微，令人讚嘆不已！這可能是畫家長久研究出來的繪畫技巧，一種研究提香、汀特列托之作的技巧。

第二次義大利之旅（1649～1651）

一六四七年維拉斯蓋茲才受封宮廷的監察員，沒有多久又再受封爲「王宮會計」（Contador）——登上這個職位，畫家就得負責王宮（Alcazar）內部裝飾的重任。爲此他再度說服國王

廣　告　回　信
北區郵政管理局登記證
北台字第７１６６號
免　貼　郵　票

藝術家雜誌社　收

台北市１００重慶南路一段１４７號６樓

市

縣　　　鄉鎮

姓名：　市區　　　路

　　　　　　街　段

電話：　　　巷

　　　　　　　弄

　　　　　　　　號

　　　　　　　　　樓

人生因藝術而豐富，藝術因人生而發光

藝術家書友回函卡

感謝您購買本書，這一小張回函卡將建立起您與本社之間的橋樑。您的意見是本社未來出版更多好書的參考，及提供您最新出版資訊和各項服務的依據。為了加強對您的服務，請將此卡傳真（02）3317096・3932012或郵寄擲回本社（免貼郵票）。

您購買的書名：_____ 叢書代碼：_____

購買書店：_____ 市(縣) _____ 書店

姓名：_____ 性別：1.□男 2.□女

年齡：　1.□20歲以下　2.□20歲～25歲　3.□25歲～30歲
　　　　　4.□30歲～35歲　5.□35歲～50歲　6.□50歲以上

學歷：1.□高中以下(含高中)　2.□大專　3.□大專以上

職業：1.□學生　2.□資訊業　3.□工　4.□商　5.□服務業
　　　　　6.□軍警公教　7.□自由業　8.□其它

您從何處得知本書：
　　　1.□逛書店　2.□報紙雜誌報導　3.□廣告書訊
　　　4.□親友介紹　5.□其它

購買理由：
　　　1.□作者知名度　2.□封面吸引　3.□價格合理
　　　4.□書名吸引　5.□朋友推薦　6.□其它

對本書意見（請填代號1.滿意　2.尚可　3.再改進）

內容 _____ 封面 _____ 編排 _____ 紙張印刷 _____

建議：_____

您對本社叢書：1.□經常買　2.□偶而買　3.□初次購買

您是藝術家雜誌：

1.□目前訂戶　2.□曾經訂戶　3.□曾零買　4.□非讀者

您希望本社能出版哪一類的美術書籍？

通訊處：

廣　告　回　信
北區郵政管理局登記證
北台字第7166號
免　貼　郵　票

台北市100 重慶南路一段147號6樓

藝術家雜誌社　收

市

縣　　鄉鎮

姓名：　市區

　　　街　路

電話：　　段

　　　　　巷

　　　　　弄

　　　　　號

　　　　　樓

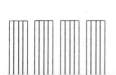

人生因藝術而豐富，藝術因人生而發光

藝術家書友回函卡

感謝您購買本書，這一小張回函卡將建立起您與本社之間的橋樑。您的意見是本社未來出版更多好書的參考，及提供您最新出版資訊和各項服務的依據。為了加強對您的服務，請將此卡傳真（02）3317096・3932012或郵寄擲回本社（免貼郵票）。

您購買的書名：＿＿＿＿＿＿＿＿　**叢書代碼：**＿＿＿＿

購買書店：＿＿＿＿　市（縣）＿＿＿＿＿　書店

姓名：＿＿＿＿＿＿＿　**性別：**1.□男　2.□女

年齡： 1.□20歲以下　2.□20歲～25歲　3.□25歲～30歲
4.□30歲～35歲　5.□35歲～50歲　6.□50歲以上

學歷： 1.□高中以下（含高中）　2.□大專　3.□大專以上

職業： 1.□學生　2.□資訊業　3.□工　4.□商　5.□服務業
6.□軍警公教　7.□自由業　8.□其它

您從何處得知本書：
1.□逛書店　2.□報紙雜誌報導　3.□廣告書訊
4.□親友介紹　5.□其它

購買理由：
1.□作者知名度　2.□封面吸引　3.□價格合理
4.□書名吸引　5.□朋友推薦　6.□其它

對本書意見（請填代號1.滿意　2.尚可　3.再改進）
內容＿＿＿　封面＿＿＿　編排＿＿＿　紙張印刷＿＿＿

建議：＿＿＿＿＿＿＿＿＿＿＿＿＿＿＿＿＿＿＿

您對本社叢書： 1.□經常買　2.□偶而買　3.□初次購買

您是藝術家雜誌：
1.□目前訂戶　2.□曾經訂戶　3.□曾零買　4.□非讀者

您希望本社能出版哪一類的美術書籍？

通訊處：

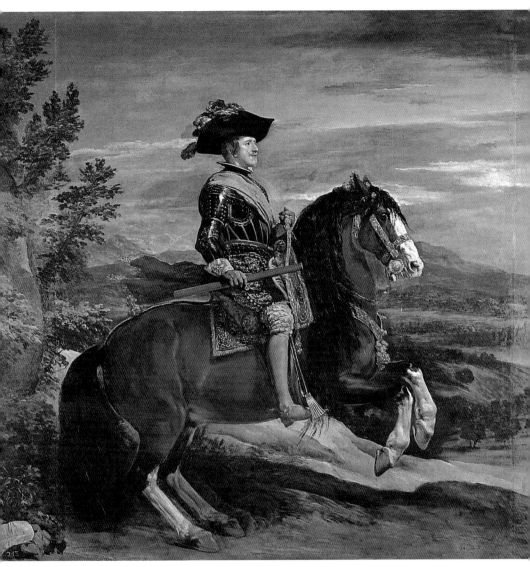

菲利普四世　1635年　油彩、畫布　301×314cm　馬德里普拉多美術館藏

菲利普四世（局部） 仔細觀看
馬腳，可感覺到動態感，這種
「動態」與三個世紀之後的未來
主義的畫風幾乎是相似。
（左上圖）

菲利普四世（局部） 這匹馬的
頭部，畫家精細的把馬所流的汗
水都畫出。（左下圖）

菲利普四世（局部） 幾乎可以
感覺到國王的腳正在碰馬腹，使
馬飛騰起來。（右下圖）

菲利普四世（局部）（右頁圖）

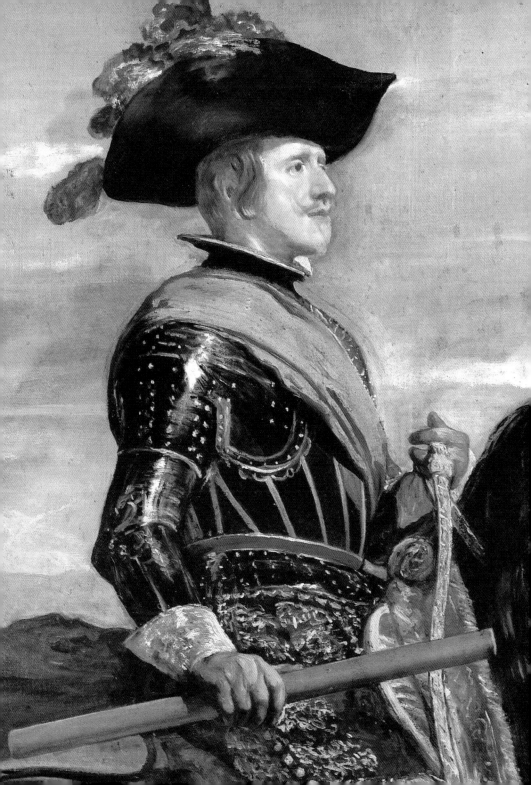

讓他至義大利一覽。這次去義大利的使命是「尋求更好的裝飾品」來裝飾皇宮，因爲畫家告訴國王，西班牙境內沒有許多大師可以「添增」皇室的光芒，必須外求。如此歷史上有名的維拉斯蓋茲第二次義大利之旅即將成行──一六四九年初至馬拉卡（Malaga）乘船至義大利，經米蘭、遊威尼斯、那不勒斯到羅馬。這次在羅馬仍停留最久，也是畫家在那畫出最傑出肖像的地方──教皇伊諾森西奧十世（Inocencio）肖像。除了和最顯貴的教宗有接觸之外，也與其他大師交換心得，這些大師，如：普桑（Nicolas Poussin）、彼得哥多納（Pietro da Cortona）及雕塑大師阿爾加迪（Alessandro Alegardi）、貝尼尼（Gian Lorenzo Bernini）……等，有些甚至是維拉斯蓋茲第一次義大利之旅時就認識的朋友。所以這次旅行，學習觀摩的機會雖然少了，但同行間的切磋琢磨，這種影響不久我們即可以從他畫的一系列肖像畫中得證；如〈胡安・德・巴雷哈〉肖像及〈教宗伊諾森西奧十世〉肖像，這一系列的肖像畫，風格奇特，始無前例的令義大利的眾大師們稱奇。

〈教宗伊諾森西奧十世〉

畫家採用半身的坐姿公式，非常簡潔有力，尤其畫面人物的領子與臉的畫法實在令當時的羅馬人感到震驚！

當時羅馬，甚至義大利或歐洲，沒有人這麼大膽或有「能力」可以畫出教宗的這「副」模樣：一種暗藏非常不尋常的事：教宗眼睛銳利的注視、咧嘴而笑，幾乎是一位冷酷無情的人物。畫家將一位有權勢的人，卻一點也不寧靜的心理狀態刻化入微，令人對「傳統」教宗給人的「人人親愛」、「給人溫暖」印象質疑。畫家洞察入微的獨到眼光，怎不耐人尋味呢？或許，畫家在此已找到二條綜合路線：一種對抗當風景畫──「思想主義」的布歇畫法，另一種是寫實畫家羅雷納（Claudio de Lorena）風格。二者皆是當時在羅馬非常流行的熱門大師。自然地就更可突顯維拉斯

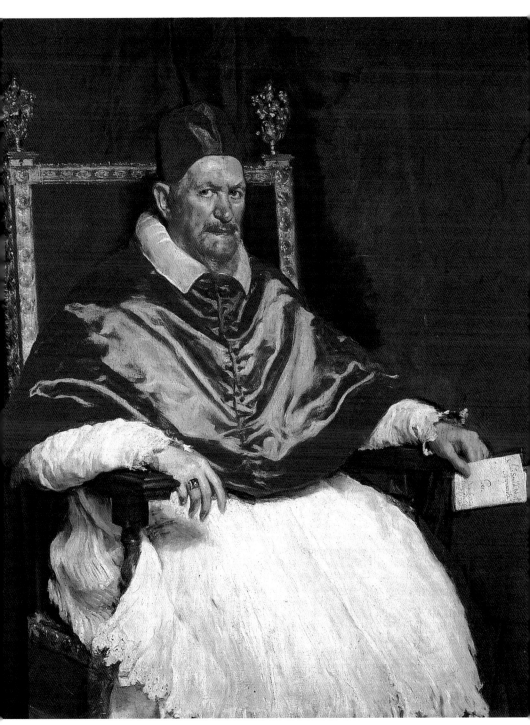

教宗伊諾森西奧十世　1650 年　油彩、畫布　82×71.5cm　倫敦威靈頓美術館藏

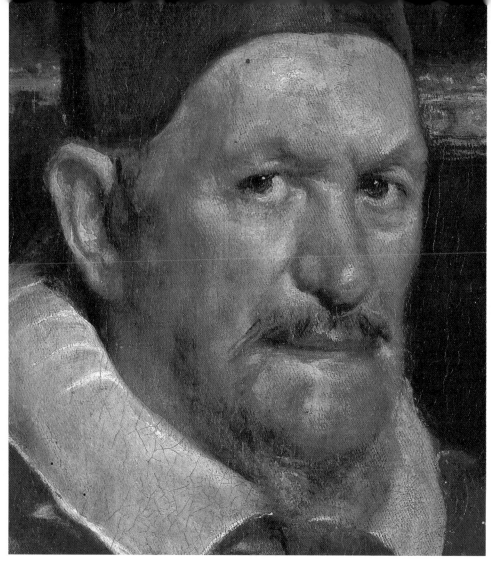

教宗伊諾森西奧十世（局部） 臉部的表現，將一位把有權勢的人刻化入微。（上圖）

教宗伊諾森西奧十世（局部） 教宗左手拿著國書，書信上的字跡，有少見的維拉斯蓋茲簽名。畫家在西班牙並沒有習慣簽名，所以此作有他的名字在上面特別顯得奇特。（下圖）

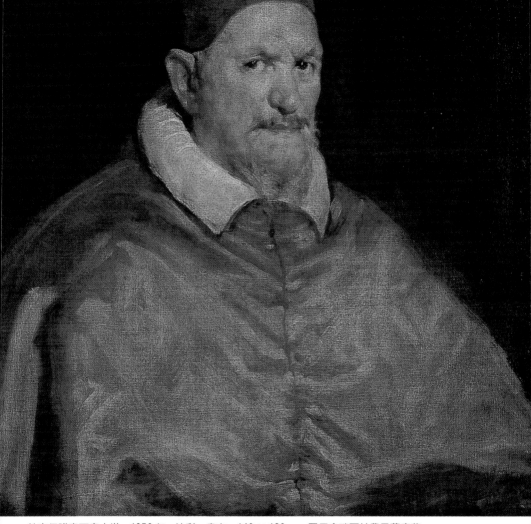

教宗伊諾森西奧十世　1650 年　油彩、畫布　140 × 120cm　羅馬多瑞爾帕費里藝廊藏

蓋茲在當時的藝術地位了。

維拉斯蓋茲畫這件作品並沒有酬勞，只接受教宗贈予的黃金鍊子及一個徽章。

整個畫面布滿紅色調子，如：椅子、窗簾、教宗的絲質便帽和披肩及教宗的臉，尤以嘴唇最紅。這位教宗的嘴唇閉著，一付冷酷無情、嚴肅的樣子，使人不免對「傳統的教宗印象」感到顫慄不安。

圖中教宗左手拿著一張折疊的國書，上面有維拉斯蓋茲非常奇異的簽名，我們說過，畫家不習慣在他作品上簽名，這幅作品卻有他的簽名是有原因的：畫家確信在西班牙沒有人會把他的畫作弄錯，所以作品極少簽名；但在義大利，他必須要簽上名字，因為他知道在義大利有人可以畫得像他一樣好，所以特此「烙印」予以識別。

有人說，這件作品的畫風可能是模仿葛利哥、拉斐爾〈胡立歐二世〉（Julio II，1512）之作，亦或，此作是向大師拉斐爾致敬之作，然而把拉斐爾的〈胡立歐二世〉與維拉斯蓋茲的〈教宗伊諾森西奧十世〉相比較，前者就顯得較單純、年老、缺乏完美性，屬於非常片面化的描寫。

〈胡安・德・巴雷哈〉

維拉斯蓋茲畫這幅作品帶有廣告意圖，畫家曾寄給許多朋友欣賞，讓所有的朋友極為驚訝；佣人專注凝望（由上往下）的眼神，好像目空一切的樣子，而且好像對自己身上所穿的衣服感到自負、驕傲，這位佣人，胡安・德・巴雷哈，就是維拉斯蓋茲的佣人，也是隨畫家到義大利的人，一六五〇年，維拉斯蓋茲在羅馬幫他畫了這張肖像，畫中人一副「傲慢自大」的性格表露無遺，（此佣人後來得到國王的幫助，國王請求畫家讓他得到自由）。不由意會出畫家已預知未來會發生的事了。

此作也採用早期風格的色調；背景用灰、綠色來突顯人物，

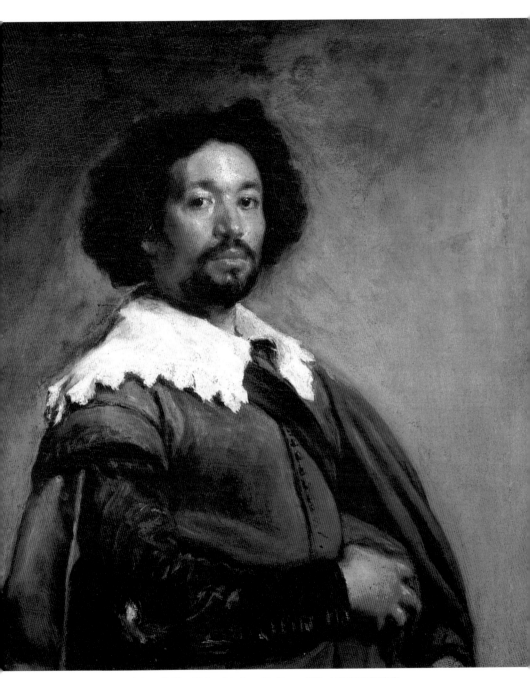

胡安・德・巴雷哈　1650 年　油彩、畫布　81.3×69.9cm　紐約大都會美術館藏

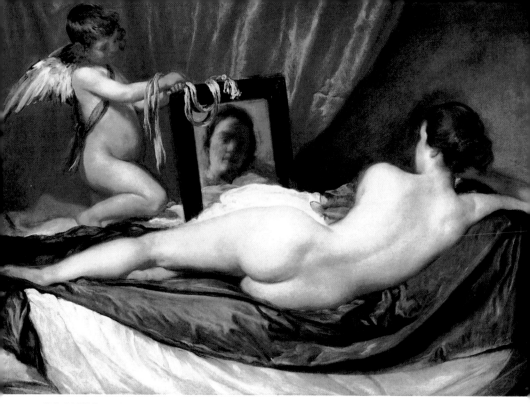

鏡中的維納斯　1650 年　油彩、畫布　122.5 × 197cm　倫敦國家畫廊德國德勒斯登國立繪畫館藏
鏡中的維納斯（局部）（右頁圖）

整個畫面以棕色為主。黑色的絨毛，雖然佔畫面的少部分，但畫
家精細的描繪，好像取代了主角的位子了。然此種裝扮在西班牙
是被禁止的，不但佣人禁止穿得如此，連國王的僕人也都避免穿
這種衣服。

〈鏡中的維納斯〉

　　這幅作品是維拉斯蓋茲唯一的「裸體畫」，最出色的地方
在於畫面的結構；這是畫家研究許多作品之後所畫出的「結
論」：一種仿提香、維隆內斯（Veronese）的作品；一種面對
面的布局；一面鏡子與維拉斯蓋茲對立的結構。

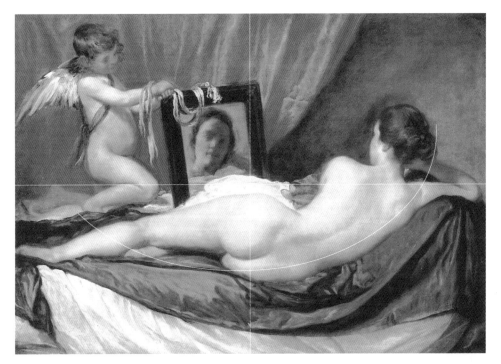

鏡中的維納斯　分析圖　此圖可見人物造行採弧形
（上圖）

鏡中的維納斯（局部）　鏡中的人，本是主題維納
斯，但依歷史學家的查證純屬畫家的情婦：迪瓦
（Flaminia Triva）。（下圖）

　　畫面中的維納斯背對著觀眾，躺在黑白顏色的床單上，看著
鏡子，她的臉反射在左邊鏡中，因位於畫面的第二平面上，臉部
顯現並不是很清楚，而且呈現一種鋼鐵質感的光面；一種類似荷

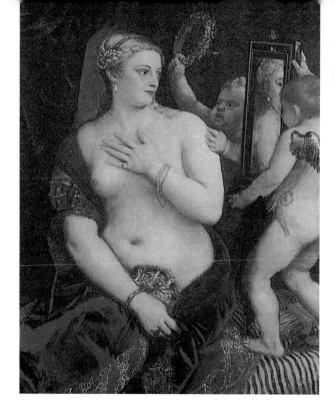

提香 維納斯和邱比特（局部）
此作與維拉斯蓋茲的〈鏡中的維納
斯〉相似。

鏡中的維納斯（局部） 愛神丘比
特，手持鏡子，手臂上有二條粉紅
色絲帶，代表著愛情與維納斯之間
的關係。
鏡中的維納斯（局部）（右頁圖）

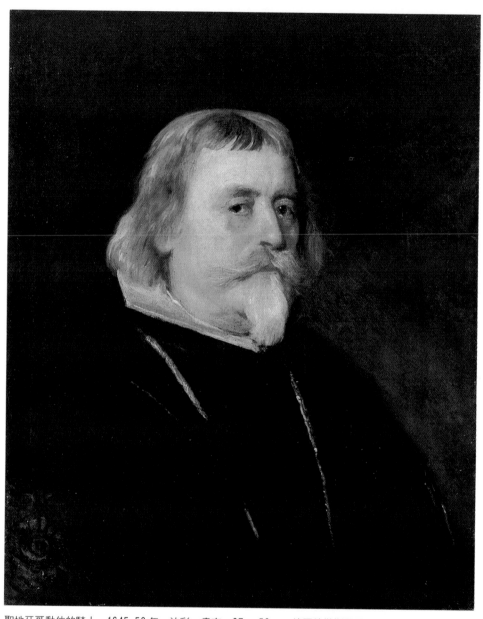

聖地牙哥勳位的騎士　1645-50 年　油彩、畫布　67 × 56cm　德國德勒斯登國立繪畫館藏

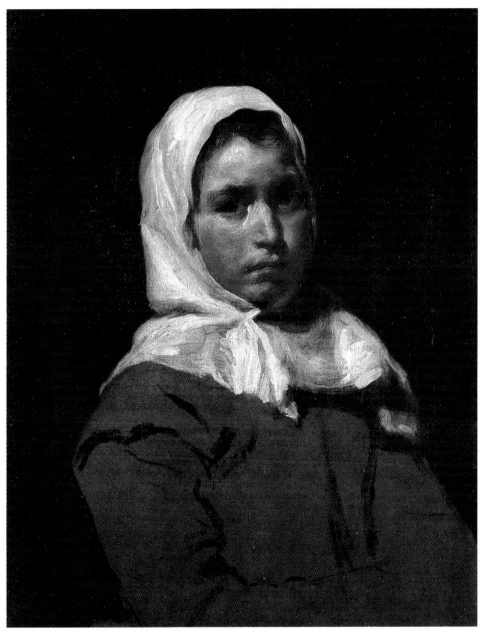

村姑　1645-50 年　油彩、畫布　65 × 51.3cm　日本私人收藏

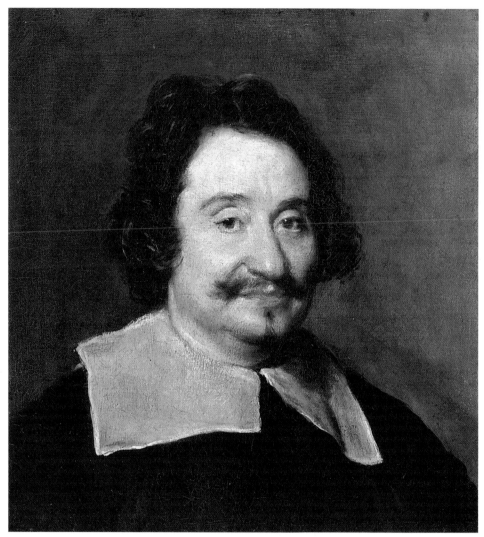

教宗的理髮師　1650年　油彩、畫布　50.5×47cm　紐約大都會美術館藏

圖見 163 頁

蘭畫家的手法，雖然看不清楚臉的模樣，但還是可以看出手的造
形，此女神經過驗證之後，發現是畫家的情婦──迪瓦（Flaminia
Triva）。

　　畫面左邊愛神丘比特的手支撐著鏡子，手上有二條粉紅色帶
子。這二條帶子並不是要掛鏡子用的，而是代表維納斯與愛情之

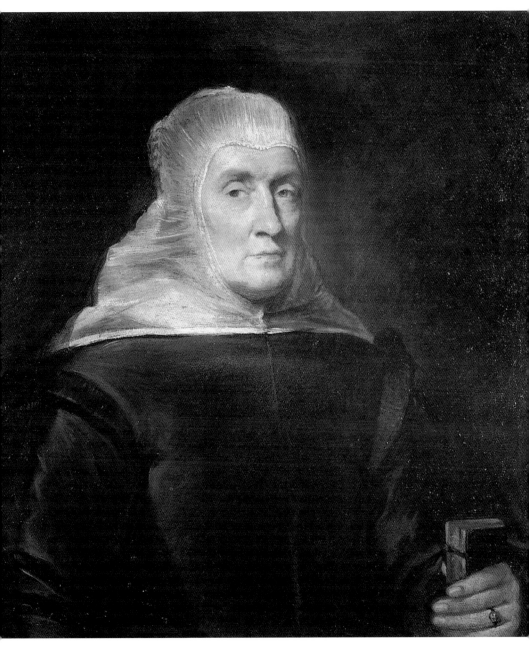

奧林匹亞・麥度爾琪・尼・貝斐麗女士　1650 年　油彩、畫布　65 × 59cm　蘇黎世私人收藏

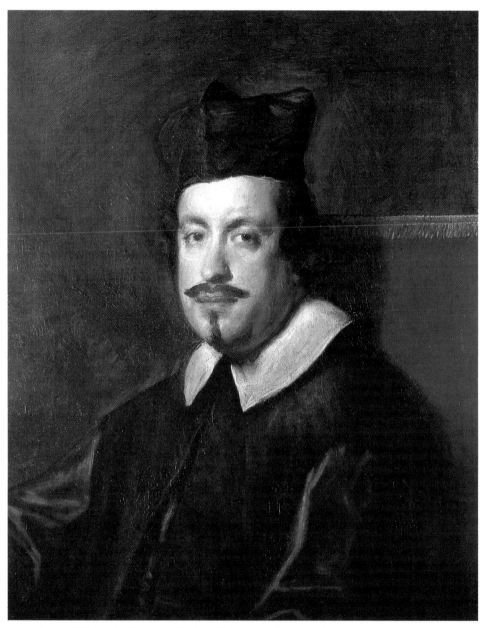

馬西米主教　1650 年　油彩、畫布　73.6 × 58.5cm　倫敦國家信託銀行藏

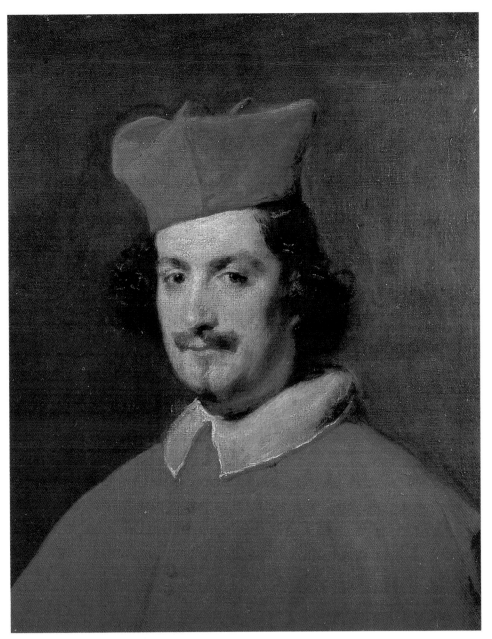

潘費里紅衣主教　1650-1年　油彩、畫布　61×48.5cm　紐約美國西班牙協會藏

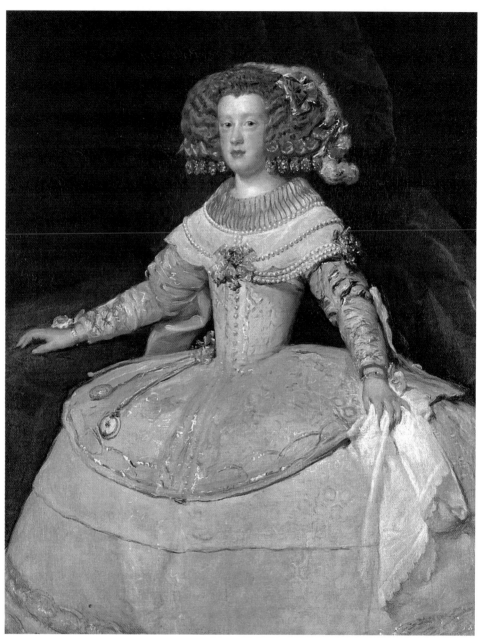

瑪麗亞・泰瑞莎公主　1652-3 年　油彩、畫布　127 × 98.5cm　維也納美術史美術館藏

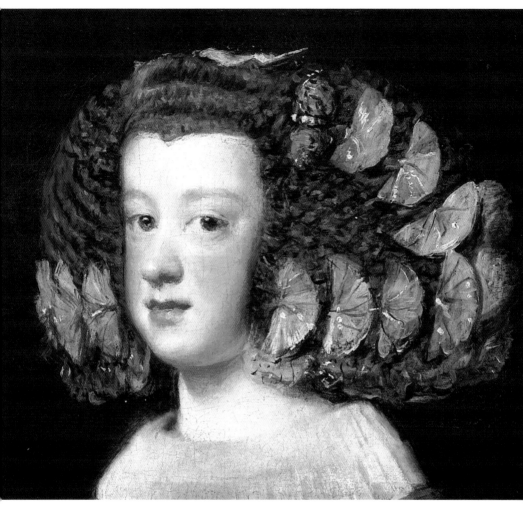

瑪麗亞・泰瑞莎公主　1651-2 年　油彩、畫布　44.5 × 40cm　紐約紐約大都會美術館藏

間的關係。然而鏡中維納斯的意義似乎在說一位缺乏自信的女
人，願作美的俘虜；不過也有另一種說法：「這是必須要用背對
著觀眾的造形來維護，或處理一種『覦覥』的處境？還是只想
確定浮華人生或空虛的美，只是幻境而已？……」。

　　此作再次顯示畫中有鏡子的結構，毫無疑問，藝術家想完全
的表現完整的空間，確定存在鏡中的那一邊空間，一個完全看不

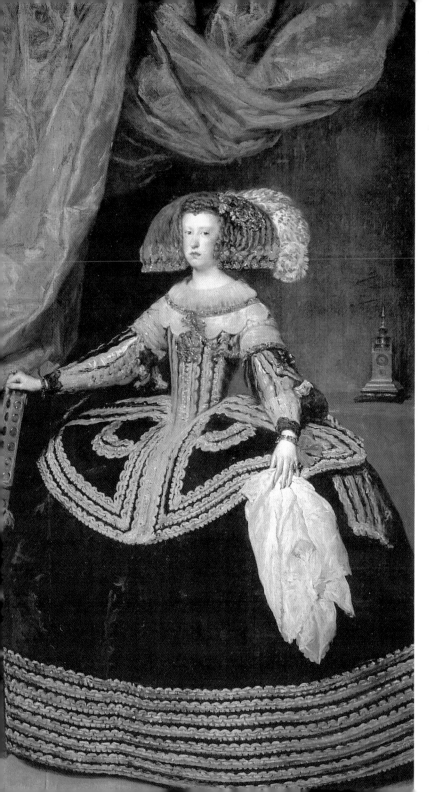

瑪麗安王妃
1652-3 年
油彩、畫布
234 × 131.5cm
馬德里普拉多美
術館藏

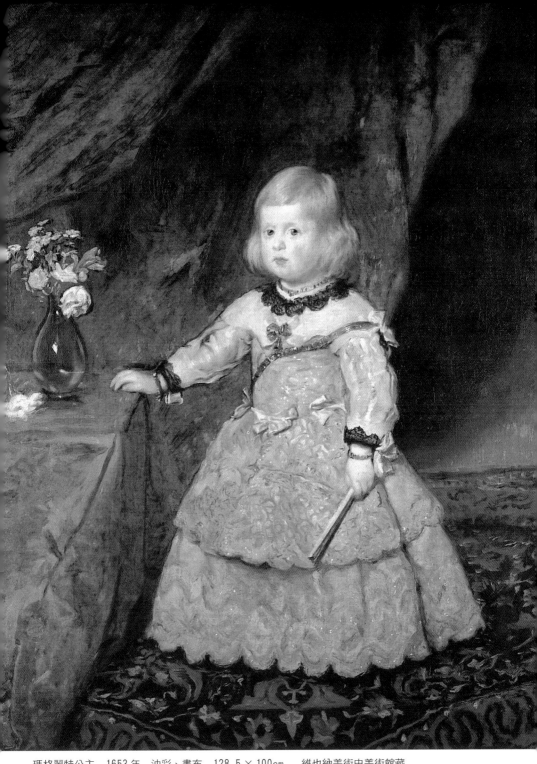

瑪格麗特公主　1653 年　油彩、畫布　128.5 × 100cm　維也納美術史美術館藏

到的空間。

此作也與汀特列托所畫的〈維納斯與打鐵師〉之作相似，也與提香〈維納斯和邱比特〉之作類似。

圖見164頁

晚期的維拉斯蓋茲（1651～1660）

經過一段長途旅行回到西班牙，已是一六五一年六月底了，也就是展現維拉斯蓋茲最精彩藝術舞台時期的開始，無論在宮中受到極高地位的封號（一六五九年得到貴族封號），或是在藝術舞台上，無人能比的境界（一六五七年前衛畫代表：紡織女產生）。在在證明藝術家在各方面發展至最高峰。

畫家回到西班牙正好也是菲利普四世的第二任太太瑪麗安（Mariana de Austaria）生了公主瑪格麗特（Margarita）：這位一六五一年七月誕生，讓畫家畫出一系列傑作的小公主，也正是聞名的〈宮廷侍女〉中的主角。

一六五二年維拉斯蓋茲再被封為最高的皇家總管，管轄的範圍包括皇宮大大小小、裡裡外外的事，都要經過其審合，可見地位責任之重，也因此無大量作品產生。

一六五七年，菲利普王子出世（Felipe Prospero），同樣的也是讓畫家畫出許多傑作的一位王子。次年畫家開始一段漫長申請——為了具有貴族封號，必須向「聖地牙哥政令」申請同意。經過許多阻礙及可能的限制條規，一六五九年畫家終於成為西班牙名正言順的「貴族」，當然菲利普四世皇帝從中大力支持，也是重要的原因。如此心願已了只剩等著享受天年。但他的滿意卻維持不久，因為我們已說到一六六○年了；這年對畫家而言，是最殘酷的一年，一六六○年四月八日到六月二十六日因西、法簽訂和平條約，藝術家必須從宮廷旅行到法國邊境履行他的職責。當責任完了返回馬德里，因旅途太疲勞，同年八月六日逝世。六天之後其太太胡安娜也跟著逝世。

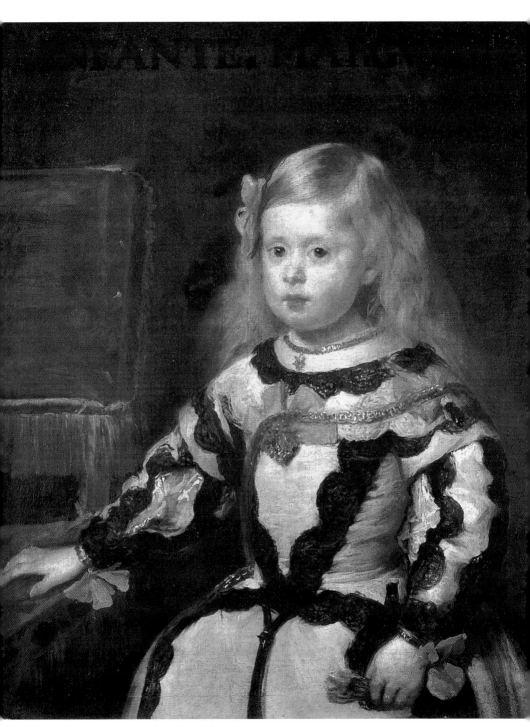

瑪格麗特公主　1654 年　油彩、畫布　70 × 58cm

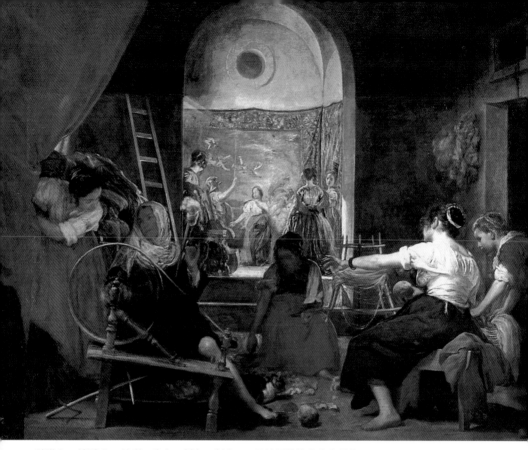

紡織女　1653年　油彩、畫布　220×289cm　馬德里普拉多美術館藏
紡織女（局部）　背景的空間，至目前為止，尚未證出是壁毯上的男女繪圖，或這對男女也是觀賞者。
（右頁圖）

〈紡織女〉

　　此作的上方和左上方曾在一七三四年被燒壞，後來才修復。
一六六四年曾被記錄在國王的記事本上：由阿爾戈（Pedro de
Arco）記載，後來又被梅汀納塞伊（Duque de Medinacelli）典
藏，至十八世紀才開始被皇室收藏：一七三四～一七七二年在雷
汀諾（Bueno Retiro）宮記事本出現，一七七二～一七九四年在
新宮（nuevo）珍藏，一八一九年被普拉多美術館典藏至今。

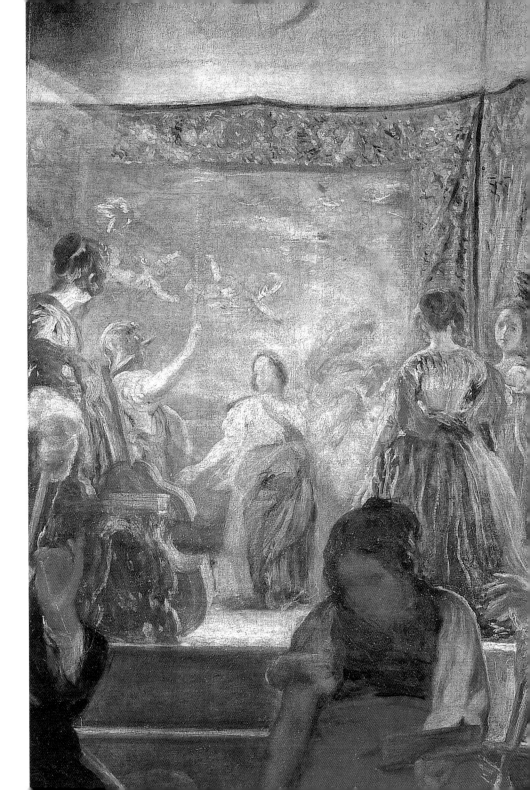

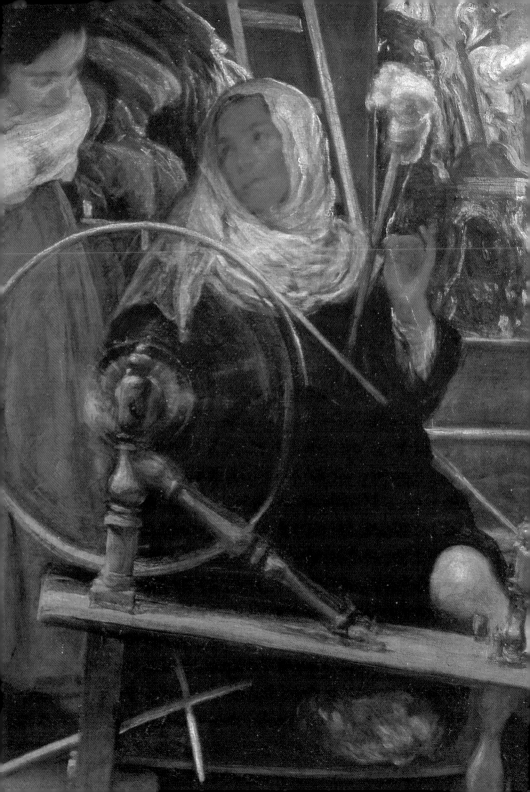

兩位人物的姿態，是來自於米開朗基羅之作〈最後審判〉的其中一景。（上圖）

這幅作品是魯本斯仿提香（Tiziano）〈劫持〉之作。（下圖）

紡織女（局部） 紡織機機輪的轉動快得無法將每一分每一秒經過的事實留下，畫家卻祇用了簡單的幾筆就把意思點到了。（左頁圖）

　　這是一幅描述紡織工廠的畫作，一八一九年之後大家才稱它

為〈紡織女〉，在此之前，它的原名是〈密涅瓦和阿拉克內的

神話〉。

　　畫中的工廠已證實是位於馬德里市中心的伊麗莎白紡織廠。

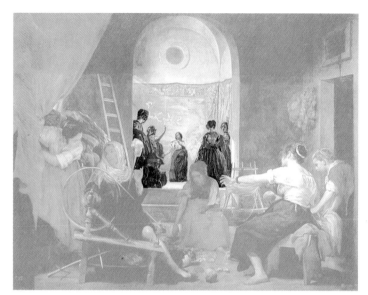

紡織女　分析圖　第二
空間也有五位觀賞者。
（上圖）

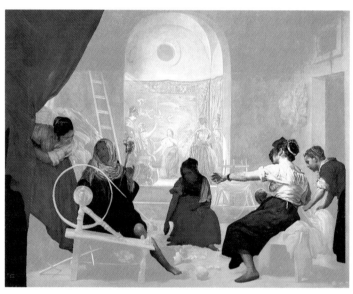

紡織女　分析圖　第一
平面有五位「紡織女」。
（下圖）

　　畫面可分兩個部分（最好說是二個空間）：一個是前面五個織
女，另一個是後面正在畫壁畫的五個人物。前面五個織女我們稱
爲第一平面，後面正在觀看壁畫的空間爲第二平面。

　　在第一平面中間有兩個織女，坐的姿態是仿米開朗基羅〈最

圖見 181 頁

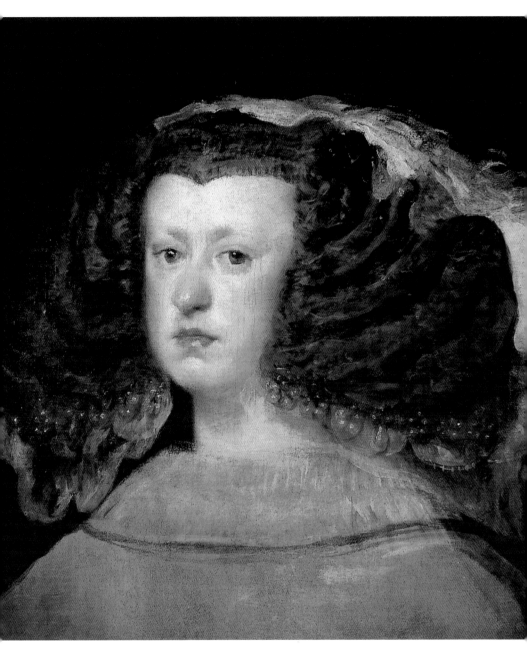

瑪麗安王妃　1655-6 年　油彩、畫布　46.5 × 43cm　美國達拉斯米度斯美術館藏

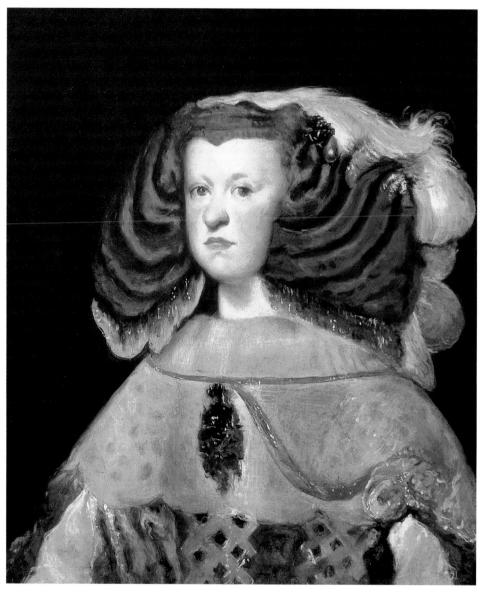

瑪麗安王妃　1656年　油彩、畫布　64.7×54.6cm　馬德里私人收藏

瑪格麗特公主　1656年　油彩、畫布　105×88cm　馬德里普拉多美術館藏（右頁圖）

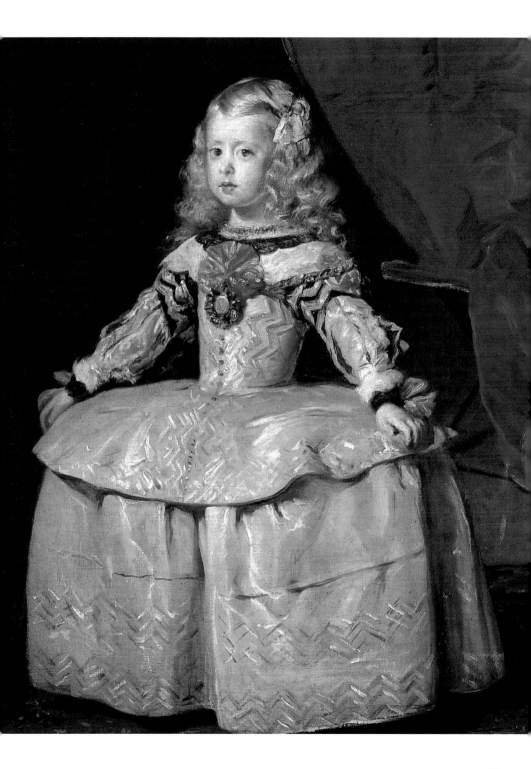

後審判〉的布局之一。這裡也可以再一次證明「神化的意境降至實際生活中」。右邊的織女正在學習如何織,最左女工正在拉簾的動作,好像要將畫面打開的意思,如同打開一個舞台的簾幕(這是依戲劇學的角度來評論),最後在中間兩個織女後還有個臉部不清楚的紡織女,這種模糊的手法又是一種第二平面的表現。中間左邊的老紡織女和紡織機,值得特別提出討論,因為機輪轉動的筆法畫家以簡單畫筆解決機輪的一秒一分動態:畫家抓住每一個事實的經過,就如二十世紀之後的照相機一樣,將它停在畫面中,讓觀眾感受到它的真實性。而這個畫面也讓人聯想到幾世紀之後未來主義的模式——將實際看到的事實具體的呈現在畫面中。

第二平面空間,有人說是舞台,也有人說是劇場,更有二件事值得商榷;其一:目前尚未證實圖中壁畫是包括中間一對男女(男的武士和右方舉手的女士);也就是說,第二空間可能只有三位人物正在欣賞壁畫。其二:目前也尚未證實,壁毯中的兩位人物(密涅瓦和阿拉克內)是否就是這對男女。圖中最右邊有一位女士看向觀賞者,像要與我們對話一般,卻「欲言又止」。而左邊的「富貴椅」,由藝術學者證實是屬於當時貴族所擁有。由此也再次證明畫家鉅細靡遺的記錄手法。從早期的塞維亞風格到最後時期的畫風,藝術家雖然一直在改變,但唯一不變的是其觀看事實的角度與實際記載事實的表現。右邊的兩位貴婦,有點像是華鐸(Watteau)所畫的宮廷仕女,打扮非常高貴,但至目前為止,也沒有足夠的資料引證。

在歷史上,巴洛克時代是西班牙的黃金時代,也是一個富裕的時代,其政治、經濟、文化相當發達,所以大膽「假設」——〈紡織女〉是一幅代表當時富裕時代的「歷史事實」;那麼由社會、經濟發達的理論來推是可以佐證的。一八四〇～一八六〇年「資本主義」抬頭,機器再次發達,繪畫注意到「事實」的存在,而產生了寫實主義,對於維拉斯蓋茲〈紡織女〉

墨丘利與阿爾格斯 （白眼巨人） 1659 年 油彩、畫布 128 × 250cm 馬德里普拉多美術館藏

的實際描述，奉爲至愛，特別研究。另外三世紀之後的工業風暴
（第三次工業革命），繪畫界的「寫實」風再次興起，而孕育
出的未來主義，更將維拉斯蓋茲的藝術地位推至高峰，可見「前
衛的作品」，即便時代改變，還是寫下「前衛」的「事實」。

〈宮廷侍女〉

　　畫面從左邊算起有：維拉斯蓋茲、沙米艾多（dona Agustina
de Sarmiento）、中間小公主瑪格麗特，右邊：維拉斯戈（Isabel
de Velasco）、侏儒巴爾布拉（Mari Barbola）和貝杜沙多
（Nicolasito Pertusato）；第二平面有二位宗教人物：烏优亞
（dona Marcela de Ulloa）和阿斯戈納（Don Diego Ruiz de
Azcona）；最後背景站了一位事務官：尼艾多（Jos'e Nieto
Velazguez），及在小公主後面鏡中的二位重要人物：國王菲利普

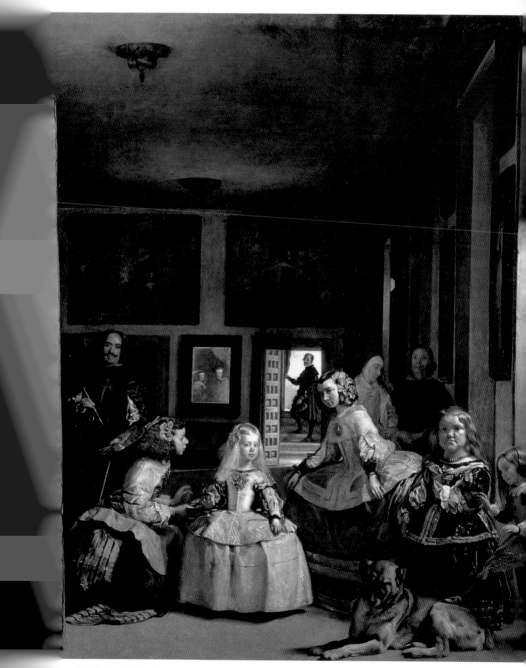

1656 年　油彩、畫布　105 × 88cm　馬德里普拉多美術館

（局部）　小侏儒挑釁的動作；腳踏在狗背上；一付完全自在，毫無拘束的樣子，可見皇室與下
全信任感」。（右頁圖）

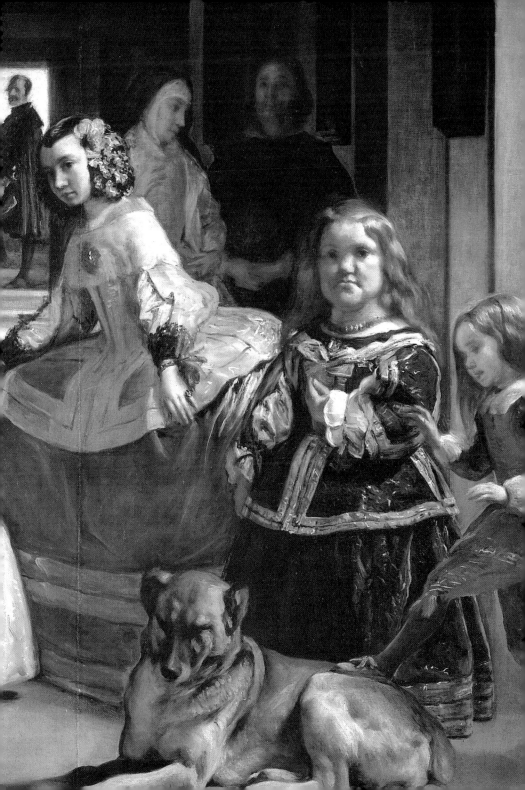

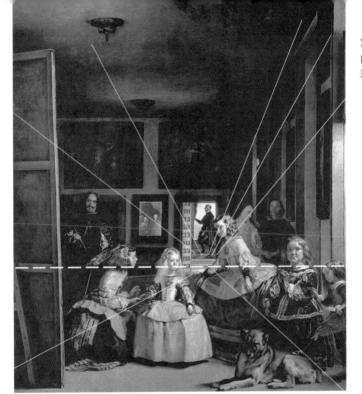

宮廷侍女　分析圖
由分析圖可見透視點位於事
務官的腳上。

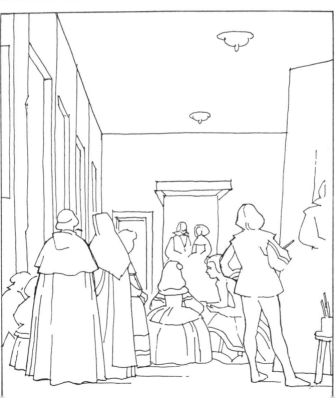

此分析圖是由事務官的角度
看向室內望。

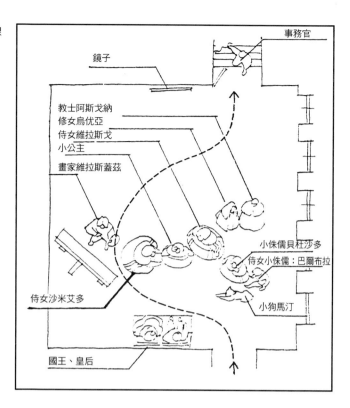

事務官的走向動線

鏡子

教士阿斯戈納
修女烏优亞
侍女維拉斯戈
小公主
畫家維拉斯蓋茲

事務官

小侏儒貝杜莎多
侍女小侏儒：巴爾布拉

侍女沙米艾多

小狗馬汀

國王、皇后

四世和皇后瑪麗安，總共有十一位人物在畫面裡。

　　畫面中場景是在一間非常高大的畫室（維拉斯蓋茲宮廷中的畫室），所有畫面中的人物好像都站在此框框裡；其結構爲從最左邊的一幅油畫（背面）開始描述，這幅作品正是維拉斯蓋茲在畫畫，從上方天花板至下方的地板無繁雜的裝飾，看起來都非常平坦，右邊有一面牆，牆面有一排大窗。這些大窗除了第一扇和最後一扇窗打開，其餘的都關起來，不讓陽光進入。背景的事務官（當時只是皇后的裁縫師，後來才受封爲事務官）站在門口的階梯上，一付想走又必須再望一眼才安心的樣子，位於兩幅作品下方的鏡子，小公主後面，有國王、皇后的影像顯示。

　　此作品的建構由如「立方體」，可以穿越畫布觀看四周，遊走空間：就如一六九二年藝評家基奧達諾（Luca Giordano）

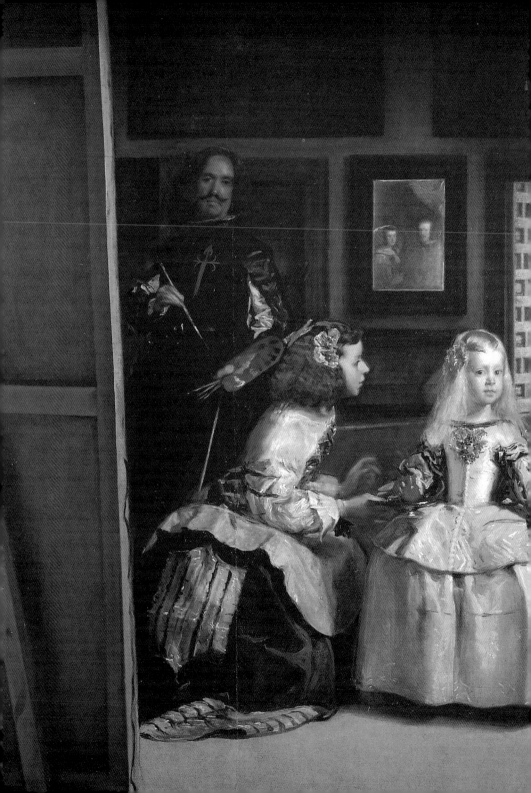

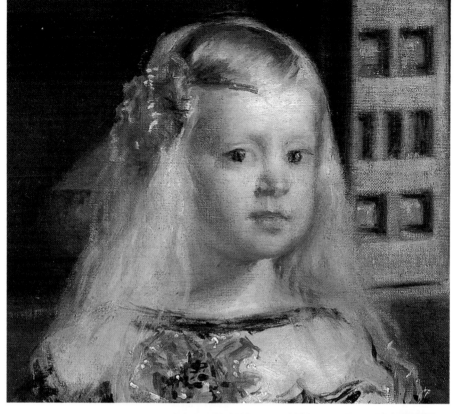

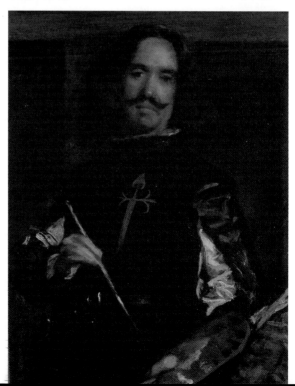

宮廷侍女（局部）
畫家也在此作中出現「自畫肖
像」，第一次是〈戰勝布雷達〉之
作中；為歷史見證的一員。這一
次是與皇室在一起；因為畫家很
想升級為皇家貴族一員；此作之
後（三年後 1659 年），畫家即榮
獲「貴族身份」。

宮廷侍女（局部）（左頁圖）

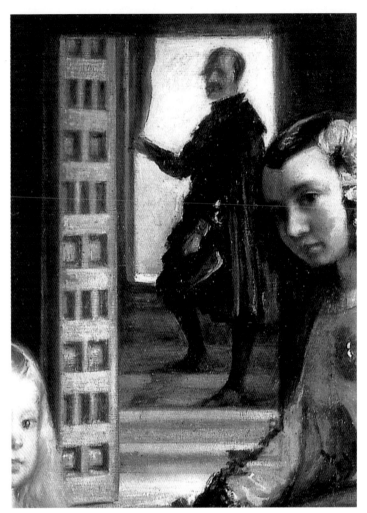

說：「這是一幅繪畫的理念……」，及十九世紀的藝評家瓜迪
爾（Theophile Gautier）甚至弄錯「方向」的問：哪裡是畫？因
為畫家處理這件作品的空間，不單只是一個「消極的空
間」，而是處理一種新繪畫理念的空間——第一平面中的人物並
不是觀賞者可以體會到的，因為真正出現在第一平面上的人物是
國王與皇后：誰的身體真正的融入畫面空間，而沒有全部被顯示

出來，只用鏡子反射的技巧將畫面中第一平面人物引出，如同一個空間鎖起來，背向著觀賞者一樣，這種觀念也是始無前例的。另一方面，欣賞此作可從背景事務官的角度觀賞，所有畫面中的人物都背向著事務官，只有國王和皇后面對著他。這也是非常奇特的「交流」，無論是從背景往畫面外看（觀賞者），或是，觀賞者在外向畫面空間欣賞，透視觀點都趨於一致，幾乎導引觀畫者融入畫面中的一種奇異表現。

它也不只是單純描述一個空間的「盒子」而已，也是表現一種包括觀賞者的立體空間：像魔術的四度空間。

圖中右邊有二個侏儒侍從：巴爾布拉和貝杜沙多。其中貝杜沙多只畫一半，而且筆觸快速猶如印象派的筆法。而年輕的貝杜沙多正在和小狗玩，用挑釁的動作來捉弄小狗，小狗卻仍溫和安靜，一付完全「信任」的樣子。這種畫面，不但可以顯現貝杜沙多，甚至其他侍從，可在國王、皇后及小公主面前「做任何事」，有其實際的「信賴感」，就如皇室成員一樣；更可表現出，皇室與下人的「完全關係」。

〈菲利普四世〉

第一九八頁的〈菲利普四世〉這幅畫是畫家生平最後的一幅「宮廷作業」，可能是一六五六～一六五七年之間的作品。雖然畫面中菲利普四世擺出正式的官方姿勢（英武、豪邁的方式），還是遮蓋不住他已年老疲倦的神情。藝術家雖然非常尊敬主子，還是將人物歷經歲月摧殘、疲倦、煩惱的神情顯示在畫面中。一六五三年時菲利普四世曾對畫家說，已有九年沒有被畫肖像了，但是這也並不是他想要的，因為他並不想看到自己老化及冷漠的樣子。這幅畫，畫家雖然仍把國王的「真實」表現出來，但特將國王穿的絨毛外衣及配飾：黃金扣子和鏈子，畫得奇異雍容，呈現出主子年邁，還不失貴氣之本質。

圖見 198 頁

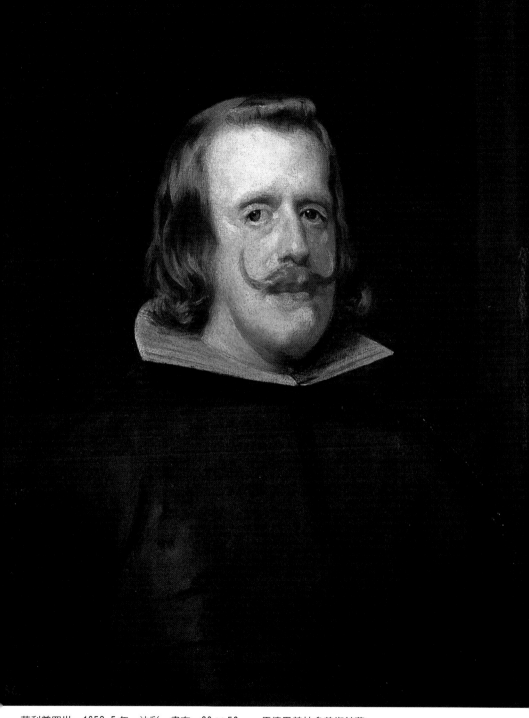

菲利普四世　1652-5 年　油彩、畫布　69 × 56cm　馬德里普拉多美術館藏

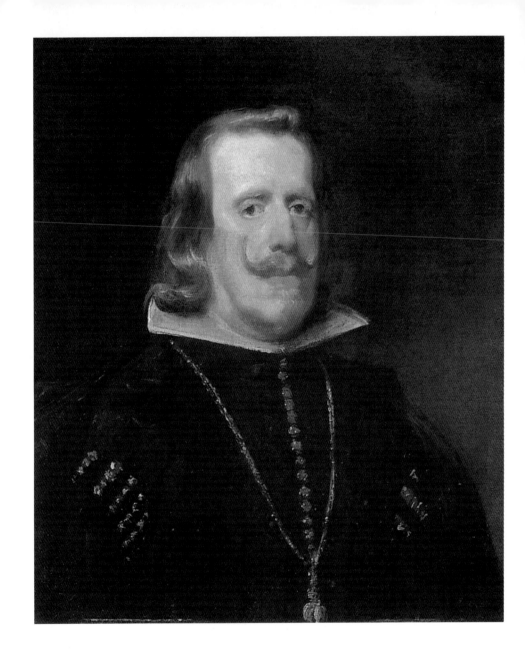

　　畫面中一切完美，只有頸部的衣領看起來不太順：它是當時
流行的衣飾造形，由於造形過分僵硬，就像把菲利普四世的頭擺
放在盤子上似的。這個「呈現」手法，又再一次證明畫家將
「事實」寫進畫中。

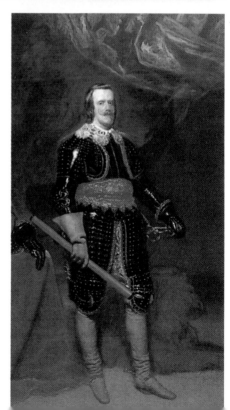

畫家雖然很尊重他的「主子」，但還是「主子」的「真實」肖像描繪出來：一付經歲月催殘的年邁老人，描寫得淋漓盡致。（上圖‧中圖）

菲利普四世　1652-54 年　油彩、畫布　馬德里普拉多美術館藏（下圖）

菲利普四世　1656-7 年　油彩、畫布　馬德里普拉多美術館藏（左頁圖）

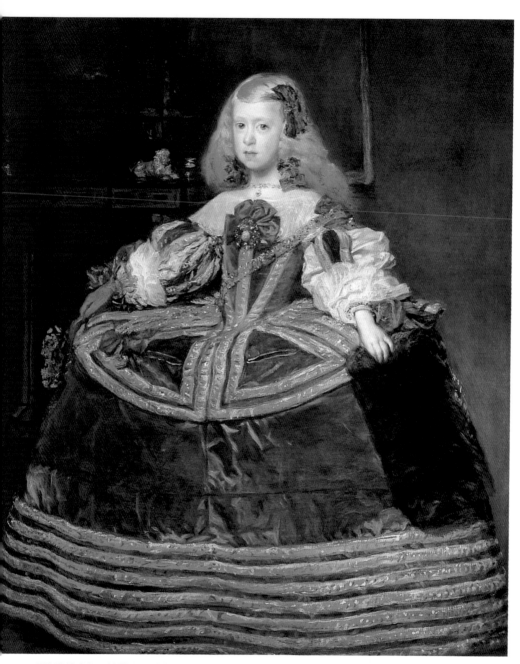

瑪格麗特公主　1659 年　油彩、畫布　129 × 107cm　維也納美術史美術館藏

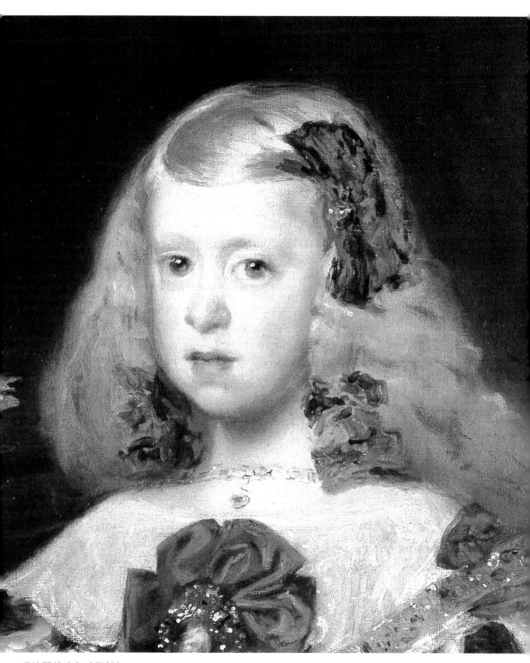

瑪格麗特公主（局部）

菲利普・普洛斯・佩羅王子　1659年　油彩、畫布　128.5×99.5cm　維也納美術史美術館藏

菲利普・普洛斯・佩羅王子（局部）（右頁圖）

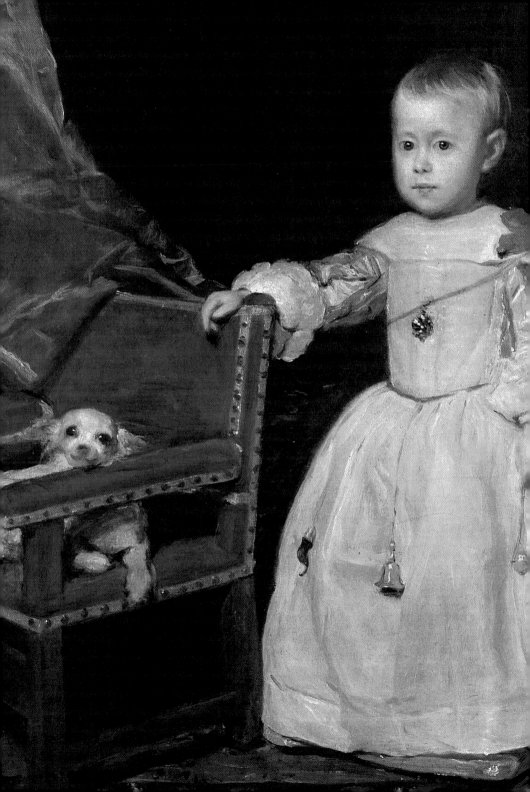

藝術風格與評論

　　綜合以上分析出畫家的繪畫語言、藝術思想及藝術家的內心情感。和魯本斯、德哥多納（Pietro de Cortona）、雷布魯（Charles Le Brun）比較，結論出畫家在此時期的繪畫風格與他們相似，但甚至更青出於藍而勝於藍。

　　在技巧方面——為了畫面光亮、清晰，經常先把畫面用大畫筆塗上黃色，使畫面看起來乾淨、光亮。

　　素描方面——表現穩定，每一個遠近元素的描寫，從下筆到收筆，都用確實穩定的手法呈現。

　　造形結構——確認畫面中的結構，什麼是必要的元素，什麼是不必要的元素，讓畫面永遠看起來百分之百的完美。

　　在布局上——這些年，因創作方式的改變，比較不在意布局的擺設，也不尋找畫面中的均衡性；或者是否有依照傳統的繪畫公式作畫。不過在此時的他，可以確定的是，藝術家唯獨採用巴洛克繪畫特徵。

　　在顏色上——顏色漸層更加豐富：例如：維拉斯蓋茲在塞維亞時代常使用的大地原色及土黃色系列，到四十年代已消失，取而代之的是白、黃、綠、藍、紅、硃砂、胭脂紅、洋紅等生動顏色。而且光的表現都比以前更合理與寫實。

　　最後值得一再提及的是他在人物表現上尤為特別，例如〈酒鬼〉，對一般凡人的心理表現格外敏銳，就如他描述一些宮廷中不重要的人物一樣：用荒唐、滑稽的神態來詮釋「次等角色」或「次等地位」的表徵。而不像表現「寫實中的主角」：如國王、皇后、王子及皇親等，畫家將其外表畫得非常「協調」。維拉斯蓋茲認為這些人物是尊貴的象徵，為了符合其實際地位，所以去除了主角的笑容，給他們一副「高貴、尊嚴」的外表。

　　在這一時期的維拉斯蓋茲不但有自己的畫風，且也畫出一系

瑪格麗特公主
（絕筆、未完作）
1660年　油彩、畫布
212 × 147cm
馬德里普拉多美術館藏
（右頁圖）

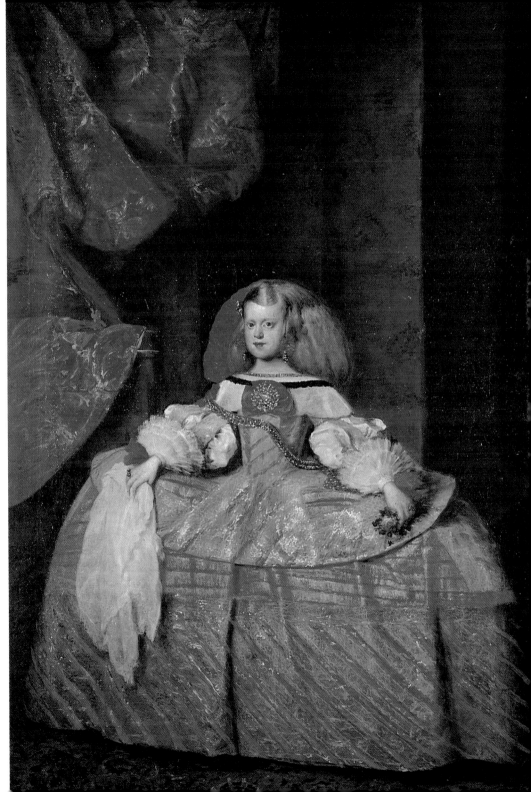

列傑出的作品；如：〈宮廷侍女〉、〈瑪格麗特〉、〈瑪麗亞‧泰瑞莎〉、〈紡織女〉。

這些作品也可以讓我們從其內容中瞭解到當時社會的面貌，畫面中的衣櫃、衣服、貴重物品及配飾，也可看出藝術家的生活環境。不只如此，畫面也出現：徽章、帶子、黃金、鏡子、手錶、銀器、手鍊及一些宮女手飾品，男女的高品質衣服、烏木家具及象牙物品，都可證明當時社會風格、趨向、流行。而且在畫面中也出現十五至十六世紀義大利式建築藝；如數學、幾何、透視及空間的處理……等等。另外出現的器皿、工具、手杖等，都顯示維拉斯蓋茲是一位「寫實」的畫家。

然而美史上，卻是到十九世紀初才開始真正發現畫家的藝術價值。十九世紀巴黎、倫敦的畫家開始研究維拉斯蓋茲的作品；一種如何抓住事實的手法；其中一位即是印象派始祖之一——馬奈：到馬德里普拉多，看了維拉斯蓋茲的畫之後，回法國創下印象派作品。

在維拉斯蓋茲將近四十年藝術生涯中，完美的技巧、觀賞世界的天份、在畫面顯示的才華，我們可以肯定的：維拉斯蓋茲的一生具有豐富的文學素養，當您在欣賞他的作品時，不只可以欣賞到藝術家天才的思想，更可以看到當時西班牙生活的「流行時尚」。而最令人對這位世紀大師折服讚嘆的是他的作品可以驗證到之後二、三世紀的「前衛藝術」，如自然主義、印象派及義大利未來主義的美學理念，實不愧為畫家中的畫家。

維拉斯蓋茲素描作品欣賞

年輕男孩的頭像　1617-8 年　素描　21.8×16.8cm　馬德里私人收藏

208

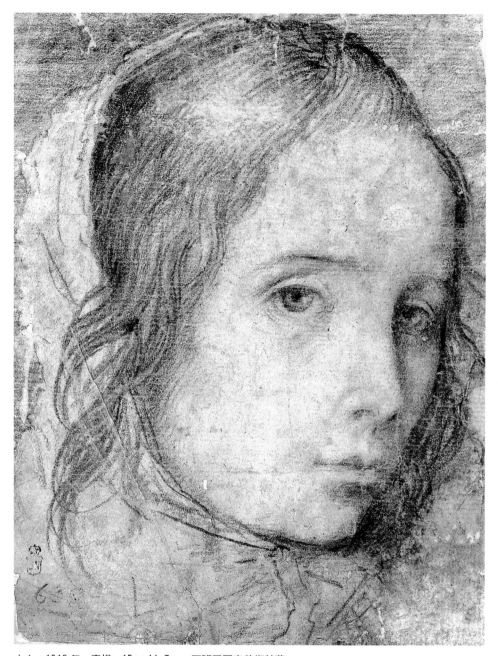

少女　1618 年　素描　15 × 11.7cm　西班牙國家美術館藏
少女　1618 年　素描　20 × 13.3cm　西班牙國家美術館藏（左頁圖）

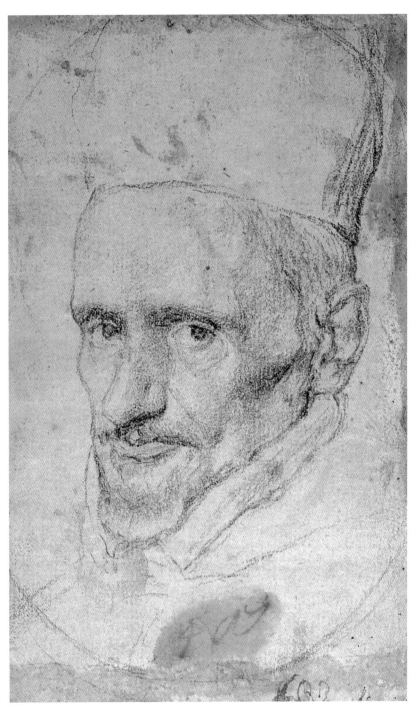

習作：波加紅衣主教的頭像　1643-5 年　素描　18.8×11.6cm　馬德里聖弗蘭度美術學院藏

維拉斯蓋茲年譜

馬德里普拉多美術館外觀

一五九九　一歲　六月六日，在塞維亞聖保羅（San Pable）教堂受聖洗禮（可能生於六月五日）。他的父母在一五九七年在同一個地方舉行婚禮：父親胡安・羅德里格斯・德・席爾瓦（Joan Rodriguez de Silva）：祖先是葡萄牙奧波多人，但生於塞維亞，母親赫羅尼瑪・維拉斯蓋茲（Geronima Velazguez）。

一六〇二　三歲　胡安娜・德・瑪娜達・巴契哥（Juana de Miranda Pacheco）出生於塞維亞，維拉斯蓋茲未來

老師巴契哥（Francisco Pacheco）的女兒，也就是畫家未來的太太。

一六〇三　四歲　魯本斯首次西班牙（當魯本斯再次到西班牙時，已是由畫家親自招待了）。

一六〇四　五歲　八月，侯爵斯賓諾拉（A. de Spinola）佔領奧斯登德（Ostende）與西班牙軍隊成對立局面。在斯賓諾拉被降服時，維拉斯蓋茲畫下歷史的一頁：〈戰勝布雷達〉一六三五年）。

一六〇五　六歲　菲利普三世與瑪格麗特的兒子出生——菲利普·多明尼哥（Felipe Dominigo）；也就是未來寵愛畫家一生的西班牙國王菲利普四世。

一六〇六　七歲　卡洛斯王子與瑪麗亞公主出生；瑪麗亞後來與費南度（Fernando de Habsburgo）王結婚，成為匈牙利女皇。

一六〇九　十歲　第三王子（費南度）出生。一六一〇年西班牙驅除摩爾人，另一位公主瑪格麗特出生（以上王子、公主皆是讓畫家獲取靈感，畫出一系列轟動肖像之作的主角）。

一六〇九　十一歲　才十歲就被送到老艾雷拉（Francisco de Herrera el viejo 一五七六～一六五六）畫室學畫，但只學了幾個月就離開了。

一六一〇　十二歲　十一月一日開始和畫家巴契哥（Francisco Pacheco）學畫。

一六一一　十三歲　九月二十七日，維拉斯蓋茲的父親與巴契哥依當時教學禮節——簽下六年「繪畫藝術」的教學合同。

一六一五　十七歲　奧利瓦塞公爵被菲利普三世封為未來國王繼承人：菲利普四世的侍臣。

一六一七　十九歲　三月十四日，維拉斯蓋茲經主考官巴契哥和烏塞達（Juan de Uceda）的測試，通過「塞維

馬德里普拉多美術館展覽室一隅

亞繪畫畫家協會」的審核考試。畫家得到證書即可以到處教畫與有資格畫教堂內的壁畫。

一六一八　二十歲　四月二十三日與胡安娜‧巴契哥結婚，同年歷史有名的「三十年戰爭」爆發。

一六一九　二十一歲　畫家第一位女兒法蘭西斯卡出生受聖洗禮。

一六二〇　二十二歲　收了第一位長達六年的繪畫學徒：迪耶戈‧德‧梅爾加（Diego de Melgar）。

一六二一　二十三歲　畫家第二位女兒出生，但不久之後就夭折了。三月底菲利普三世也與世長辭，國王由菲利普四世繼承；如此奧利瓦塞公爵隨即受封為國家第一首長。

一六二二　二十四歲　春天，畫家由徒弟梅爾加陪同到馬德里。畫了哥戈拉詩人（Gongora）肖像，但無法如願替國王作畫，只趁機參觀了皇宮和愛斯哥利亞大教堂裡的藝術品。也順便收取他岳父替人作畫的款項。

一六二三　二十五歲　夏天，再一次到馬德里，這次之旅由岳父巴契哥和佣人巴雷哈（Juan de Pareja）陪同。八月第一次畫國王肖像（不久就遺失）。十月被國王封爲宮廷畫家，月薪二十塊金幣。全家至此定居馬德里。

一六二四　二十六歲　收到彼得・德・阿拉西爾（Perer de Araciel）遺孀的八百銀幣，作爲畫菲利普四世與奧利瓦塞公爵肖像的預款。

一六二五　二十七歲　畫逢塞卡肖像，及開始畫〈戰勝布雷達〉大作。

一六二六　二十八歲　宮廷畫師聖地牙哥・莫拉（Santiago Moran）逝世，維拉斯蓋茲請求國王，職位由他的岳父巴契哥接替。

一六二七　二十九歲　一月國王命四位宮廷畫師：加爾杜秋（Vicente Carducho）、加塞斯（Eugenio Caxes）、那尤（Angel Nard）及維拉斯蓋茲做一次測驗，看誰能獲取皇室傳信者之職（Ugier de Camara）。最後維拉斯蓋茲技高一籌榮獲該職。三月職位生效。八月畫家也得到岳父的同意將塞維亞的房子賣掉，如此即可全心全意的定居在馬德里。

一六二八　三十歲　八月，魯本斯第二次到馬德里，維拉斯蓋茲陪同參觀宮廷和愛斯哥利亞宮，期間維拉斯蓋茲很有可能「注意到」魯本斯所畫的〈酒鬼〉（Lod Borrachos）。九月國王命畫家有空就到阿爾梅利亞（Armeria）城畫已故的菲利普三世肖像。同月國王加俸，頒給畫家「每日食俸」的薪俸。

一六二九　三十一歲　也許是因魯本斯的請求，菲利普四世也特頒一只榮譽令給畫家，特准維拉斯蓋茲到義大利一遊。不久之後，國王付給畫家〈酒鬼〉一幅作品酬勞。依巴契哥正確的記載應是八月十日一

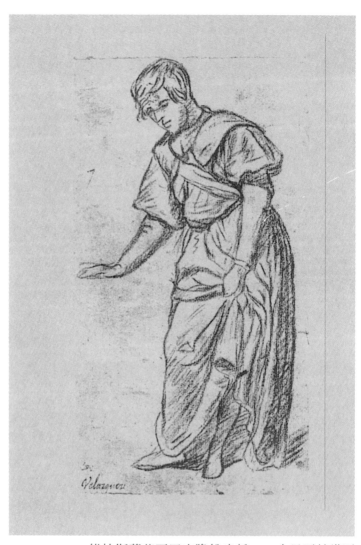

一維拉斯蓋茲至巴塞隆納坐船，二十日至赫諾瓦
（genova）。巴契哥也記得在畫家這段航行中認識
了侯爵斯賓諾拉（A. Spinola）。從赫諾瓦到米蘭，
之後去威尼斯，在那裡與西班牙駐義大利大使克
利斯杜瓦（Cristobal de Benavente y Benavides）會
面。十月走過費拉拉（Ferrara）、西杜（Cento）、
玻若尼亞（Bolonia）及羅雷多（Lorento）抵達羅
馬。在羅馬停留一年，畫了二幅傑作：〈約瑟夫

給雅各的血跡外衣〉與〈火神的冶鐵廠〉。

一六三〇　三十二歲　畫家為了回馬德里搬到那不勒斯，在那裡遇到黎貝拉（Jose de Ribera）——義大利非常熱門的外國畫家——也許維拉斯蓋茲研讀過黎貝拉繪畫風格，所以不久之後即畫了一幅酷似黎貝拉畫風的〈瑪麗亞公主〉的肖像畫。

一六三一　三十三歲　一月抵達馬德里。為了回謝主人的恩寵，快速的完成剛出生的小王子卡洛斯肖像。

一六三二　三十四歲　九月二十四日（國家檔案記載）：馬德里國庫付給畫家一仟一百銀幣做為二幅國王肖像的錢。這二幅作品是要送給德國國王的。

一六三三　三十五歲　畫家女兒法蘭西斯卡和馬松（Juan Bautista Martinez del Mazo）結婚。此年維拉斯蓋茲持續擔任「皇室發言人」。

一六三四　三十六歲　受封為「衣飾總管」（類似內務大臣）。這個升官的機會使他有權自動將「皇室傳訊官」之職轉交給他的女婿馬松。同年用一仟黃金買下三幅義大利大師的油畫作品；其中之一即是提香的〈達內〉（Danae）。

一六三五　三十七歲　西班牙與法國爆發戰爭。完成〈戰勝布雷達〉大作。

一六三八　四十歲　秋天公爵法蘭西斯哥一世訪問馬德里，維拉斯蓋茲開始畫他的肖像。依德斯蒂（Estense Fuluio Testi）大使的記載：十一月十四日——西班牙國王送給公爵法蘭西斯哥一世一個一克拉鑽石，價值可能有三萬三仟黃金。而這顆鑽石最奇特的是，在背面有一幅小小的國王肖像，由維拉斯蓋茲畫的（已遺失）。

一六三九　四十一歲　愛斯德塞（Estense）大使寫信給法蘭西斯哥一世，說到：「維拉斯蓋茲畫我們女王肖

馬德里普拉多美術館內陳列的〈瑪麗安王妃〉

像，將會造成風靡…我付了一百五十批斯，價錢雖貴，但品質值得…。」五月十日巴契哥立下遺囑，指定由女兒胡安娜繼承財產。五月二十六日，費南度王子記載：菲利普四世爲了感謝巴契哥，送了一幅〈王子〉肖像，但這幅作品可能是一幅模仿的作品或出於一位無名畫家之作，因爲看起來其風格比維拉斯蓋茲粗俗。

一六四〇　四十二歲　國王先預付一年五百黃金給維拉斯蓋茲，做爲一年內作畫的定金。

一六四一　四十三歲　教會授權出版社可出版巴契哥《繪畫的藝術》一書。

一六四二　四十四歲　春天亞拉崗王至馬德里玩二、三個月，期間由畫家陪同。此時年輕的莫里優（B. E. Murillo，一六一七～一六八二）抵達馬德里，維拉斯蓋茲特准到皇宮內模仿大師的作品。

一六四三　四十五歲　受封爲「輔佐大臣」。同年又再受封爲

217

「皇家作品負責人」──必須負責管理皇家典藏品等重要工作。六月，畫家陪同國王到佛拉加（Fraga）；在那裡畫家畫了一系列國王的肖像。同年在塞維亞巴契哥也與世長辭。

一六四五　四十七歲　六月十四日，根據一條國王記載；侯爵馬爾得加（Malpica）抱怨維拉斯蓋茲裝飾皇宮裡的「中午休息」。同年奧利瓦塞公爵逝世。

一六四六　四十八歲　受封為正式的宮廷輔佐大臣（官方職），依此職位，維拉斯蓋茲的地位與貴族齊平；例如：節慶時，如有「鬥牛秀」，他即有如貴族一般，依牌號入座，當時他的牌號是五十三號。同年瑪麗亞公主（菲利普四世的姊妹）逝世與小王子巴斯特・卡洛斯（Baltasar）相繼辭世。

一六四七　四十九歲　三月受封為「皇家會計師與典藏品審合官」，必須負責買作品，評核作品。

一六四八　五十歲　國王加其年薪為七百黃金。他的學生布加（Antonio Puga）逝世。荷蘭畫家德布希（Terborch）暫住馬德里。維拉斯蓋茲執行第二次義大利之旅；巴雷哈陪同，順便在大使的陪同下到雷托（Trento）迎接未來的皇后──菲利普四世第二任太太；途中經格娜納達（Granada），維拉斯蓋茲畫大教堂。十一月抵馬拉加（Malaga），準備到義大利。

一六四九　五十一歲　抵赫諾瓦（Genova）。畫家收到國王付給他的八千銀幣（大約二仟黃金）做為此次旅遊花費。四月至威尼斯拜訪西班牙駐義大利大使：福埃德（Fuete）侯爵。三天之後，侯爵收到國王菲利普四世的告之：「…最好不要浪費畫家一點時間，好讓畫家可以專心地欣賞所有的作品…」，因為畫家必須替國家買重要的傑作來裝飾皇宮。

最後畫家買了一些汀托雷多（Tintoretto）和維隆內斯（Verrones）的作品。繼而畫家到玻諾尼亞（Bolonia）欣賞戈雷基歐（Corregio）之作，經佛羅倫斯至羅馬，沒停多久即往那不勒斯，在那裡停留幾個月。七月重回羅馬，此次就停留滿久的，爲了是畫〈教宗伊諾森西奧十世〉和〈巴雷哈〉肖

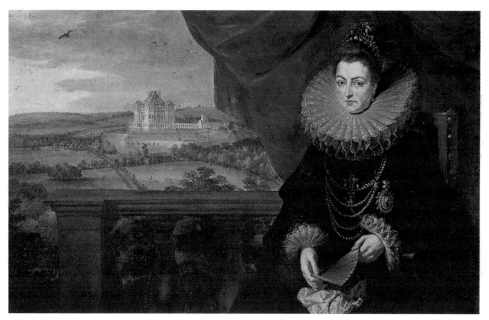

菲利普四世的第一任王妃，伊麗莎白，於 1644 年逝世

像。這一年，在塞維亞正式出版了巴契哥之《繪畫的藝術》。

一六五〇　五十二歲　三月將〈巴雷哈肖像〉公開展出，不久之後也將〈教宗伊諾森西奧十世〉的肖像公開展出，驚動羅馬，甚至義大利藝術界。十一月十五日受招回馬德里接任「皇家總管」。但畫家未能回西，十二月畫家再訪法蘭西斯哥一世公爵。在此期間，宮廷內從年初開始就準備大師回西班牙時的喜宴，但畫家遲遲未回西班牙。二月菲利普四

219

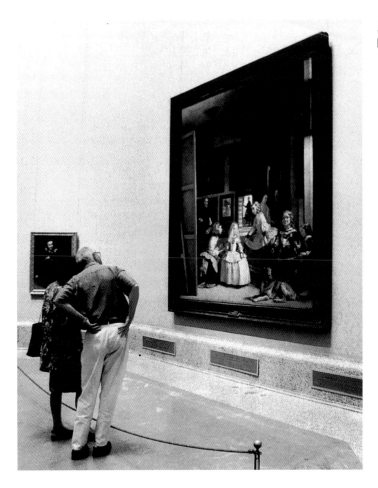

世寫一封信給大使，請求讓愛將維拉斯蓋茲盡一
切可能，無論花多少費用，只求能順利在五、六
月回到馬德里。六月二十一日國王再重新寫信告
訴畫家，請在回程時順便到威尼斯買一些作品。
十月三日，國王一再催畫家回國且不要忘了到威
尼斯買大師的作品；但義大利有一位官員不准將
畫「搬出國」，拒絕了維拉斯蓋茲。最後由西班牙
政府祕書長寫了一封信支持畫家的「願望」，甚至
西班牙軍令支持。同年，畫家一學生伊鳥塞納

國家圖書出版品預行編目資料

維拉斯蓋茲：畫家中的畫師 = Velazquez / 何政廣
主編. -- 初版. -- 臺北市：藝術家, 民89
面； 公分. --（世界名畫家全集）

ISBN 957-8273-65-7（平裝）

1. 維拉斯蓋茲（Velazquez, 1599-1660）- 傳記
2. 維拉斯蓋茲（Velazquez, 1599-1660）- 作品
　評論 3. 畫家 - 西班牙 - 傳記

909.9461　　　　　　　89008244

世界名畫家全集

維拉斯蓋茲 Velazquez

何政廣／主編　徐芬蘭／譯寫

發行人　何政廣
編　輯　王庭玫・陳淑玲
美　編　陳彥廷
出版者　藝術家出版社

　　　　台北市重慶南路一段147號6樓
　　　　TEL：（02）23719692~3
　　　　FAX：（02）23317096
　　　　郵政劃撥：0104479-8號帳戶

總 經 銷　時報文化出版企業股份有限公司
　　　　　桃園縣龜山鄉萬壽路二段351號
　　　　　TEL:（02）2306-6842

印　刷　東　海彩色印刷有限公司
初　版　中華民國89年（2000）7月
定　價　台幣480元

ISBN　957-8273-65-7
法律顧問　蕭雄淋
版權所有・不准翻印
行政院新聞局出版事業登記證局版台業字第1749號

西法和平條約的紀念碑
1660 年維拉斯蓋茲被派到
西法邊境，參與和平條約
的簽訂，不料因旅途勞
累，一病不起。同年八月
與世長辭。

家想要「一步登天」還眞是難上加難。

一六六○　六十二歲　四月被派到西法邊境：福埃德拉畢亞
（Fuenterrabia），爲了和平條約，順便將瑪麗亞‧
泰瑞莎公主交給法國國王路易十四。六月七日舉
行儀式。六月二十六日藝術家回馬德里。當月
底，畫家因旅途勞累而大病一場，八月六日下午
三點與世長辭。次日葬於聖‧約翰教堂，十四
日，其遺孀胡安娜亦隨之而去，與世長辭。

臣」；這也是畫家官途中達到最高點，三月就職。

一六五三　五十五歲　二月菲利普四世寄給維也納瑪麗亞‧泰瑞莎（Mavia Teresa）一幅由畫家替泰瑞莎公主畫的肖像。五月八日及二十五日，有二道命令，命令畫家到聖何塞（San Jose）大教堂裝飾附屬的小墓園，也就是國王喜歡去的地方。七月侯爵佛埃德（Fuente）寫一封信給哈羅（Luis de Haro）公爵；信中道明要買下維拉斯蓋茲之前看中的汀托雷多（Tintoretto）之作〈榮耀〉。

一六五四　五十六歲　這一年畫家完全專心的指揮皇室祭壇儀式的工作。

一六五五　五十七歲　維拉斯蓋茲的另一位學生布諾（Diego Polo）逝世。

一六五六　五十八歲　擔任愛斯哥利亞宮（大教堂）監官，監看怎樣佈置宮裡的作品。期間德‧瓦耶（L. Diaz del Valle）開始為畫家寫「貴族系譜」。

一六五七　五十九歲　特納諾瓦（Terranova）公爵寫了一封信告之國王；希望畫家能至羅馬買一些精品雕塑與裝飾品，送給皇宮，可是菲利普四世反對再讓畫家離開他的身邊，因為第二次義大利之旅已讓畫家遲遲未歸，至使擔憂不已。

一六五八　六十歲　此年維拉斯蓋茲為申請「貴族身份」而遭遇到許多官僚政治的阻撓，最後仍是靠寵他的主子撐著，才使他過關斬將的榮獲「爵位」，否則畫

維拉斯蓋茲簽名式

（Diego de Iucena）逝世，其職由蘇貝拉（Francisco Zurbaran）接替。

一六五一　五十三歲　一月十三日，法蘭西斯哥一世在奧托內伊（Ottonelli）發表公開信：「表明支持畫家的「願望」，將戈雷基歐之作帶回西班牙，且說這是西班牙國王的願望，又說戈雷基歐之作從來沒有這麼被重視過，如今西班牙國王特別喜愛，就該順應其心，趁機半賣半送的討其歡喜…」。期間國王利用許多方式追著愛將維拉斯蓋茲回國，六月二十三日，畫家才抵巴塞隆納，同時帶回所買的作品。七月八日巴畢利（Pamphili）說：「…買回的作品全是極中之品，其中一幅是教宗的肖像…」，而這些作品的好壞已烙印在「喜悅」的國王臉上。同年菲利普四世的小女兒：瑪格麗特（Margarita Maria）公主誕生。

一六五二　五十四歲　二月國王封維拉斯蓋茲為「總務大

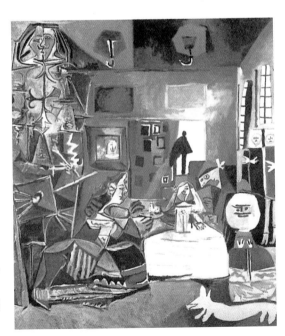

畢卡索　宮廷侍女　1957 年　油彩、畫布
巴賽隆納畢卡索美術館藏
（　畢卡索此畫的構圖參考維拉斯蓋茲的宮廷
侍女畫作）